U0365934

山水写生教程

韩敬伟　刘思仪　编著

清华大学出版社

北　京

版权所有，侵权必究。侵权举报电话：010-62782989　13701121933

图书在版编目（CIP）数据

山水写生教程 / 韩敬伟，刘思仪编著. —北京：清华大学出版社，2020.6
ISBN 978-7-302-54838-6

Ⅰ.①山… Ⅱ.①韩… ②刘… Ⅲ.①山水画—写生画—国画技法—教材
Ⅳ.①J212.26

中国版本图书馆CIP数据核字（2020）第017644号

责任编辑：宋丹青
封面设计：傅瑞学
责任校对：王荣静
责任印制：沈　露
出版发行：清华大学出版社
　　　　　网　　址：http://www.tup.com.cn，http://www.wqbook.com
　　　　　地　　址：北京清华大学学研大厦A座　　邮　　编：100084
　　　　　社总机：010-62770175　　　　　　　　邮　　购：010-62786544
　　　　　投稿与读者服务：010-62776969，c-service@tup.tsinghua.edu.cn
　　　　　质量反馈：010-62772015，zhiliang@tup.tsinghua.edu.cn
印 装 者：北京雅昌艺术印刷有限公司
经　　销：全国新华书店
开　　本：190mm×260mm　　印　张：10.5　　字　数：189千字
版　　次：2020年6月第1版　　　　　　　印　次：2020年6月第1次印刷
定　　价：79.00元

产品编号：086444-01

本教材获得"清华大学本科教改项目"资助

序

　　山水写生与静物写生、人物写生一样，其本质都是透过纷繁杂乱的生活现象，发现事物内在生命秩序与和谐的结构美，并用绘画语言将感受到的审美内容表达出来，通过所表达出来的东西，观者也可以窥见画家的心灵世界。山水写生课为完成上述艺术过程，设定了两个课题要点：一是探讨什么是艺术感受；二是探讨怎样表达艺术感受。在教学过程中，我们还会了解到山水写生另外一个意义，那就是伴随着这种艺术活动的不断发展，审美趣味会不断地发生变化，感受也可以逐渐从小受小识提升到大受大识，进而通过艺术活动成就人生，使我们能够借绘画这个媒介揭示宇宙之理。历史上成就比较大的山水画家常常不做物理属性的简单传摹，他们将世间万物转化为适度对立而又统一的笔墨关系，来揭示事物之理，将绘画视为一种体"道"行为。我们的山水写生课，实际能够解决的是前一个基础问题，即通过写生实践，提高学习者在纷乱的客观世界中发现审美秩序的感受力和提高灵活运用绘画语言落实审美感受的表达力。而后一个成就人生的过程不是一堂课所能解决的。

　　本课程的教学内容与特色，是以写生训练为主的实践课。在理论讲述方面，结合大量中外作品图片，解读"什么是艺术感受""主观条件对审美感受的影响""用怎样的方法表达艺术感受"等问题；在写生实践方面，通过讲述、示范、点评、赏析、讨论、线上线下辅导答疑等环节，探讨"画面布局""提炼与概括""空间表现""协调与冲突""平衡与运动""画面节奏"等训练要点问题。这是一部与网上视频在线教学同步的教材，在写生实践方面，可结合线上讲述示范、点评、赏析、讨论、线上线下辅导答疑等环节，逐步通过写生实践提高学习者的感受能力和绘画的表达能力。各个环节配有大量中外作品赏析，使学习者通过绘画作品直接感受本课的训练要点。示范环节着重通过画面布局演示，讲解落实感受的基本过程。在作业点评环节中，着重总结普遍存在的问题并加以分析。

　　如果您是想了解山水写生的初学者，那么课程结束后您将会对感受什么和如何表达有一个清晰的认识，并能够在写生实践中积累审美表达经验。如果您是多年的绘画实践者，将会通过本课程进一步提高审美感受力和审美表达力。感兴趣的同学们可以加入我们，了解艺术感受和艺术表达方面的更多内容。

目　录

第一讲　艺术感受

　　同学们通常有个错误的想法，认为在大自然中可以寻找到现成的画面。如果是这样，坐下来如实地画就可以了，但偏偏事与愿违，走遍天下也找不到一张现成的画，因为画是画家创造出来的。不过有些地方确实能给我们提供很丰富的绘画素材，同时也能激发我们的创作灵感，这就是我们常常要选择到一个地方去写生的缘故。

　　为了不让学生养成到处找画面的习惯，我们写生课的第一个要求就是坐下来，在十分平凡的景致中画上几张，最好能够发现一些有趣味的东西，我们称之为开笔。不管客观现象入不入画，坐下来画上几笔就是开始，往往头几张都不会画得很好，但是有了开始，感觉很快就会来了。静静地坐在一个地方，仔细地观察身边的一草一木，生命的律动就在其中。

　　这一过程中，同学们经常会问，写生既然不是简单地复制眼前所见的东西，要画感受的东西，那么感受究竟是什么呢？这就是我们这堂课要探讨的主要内容。

一、何谓艺术感受

（一）艺术感受的一般概念

　　画家所画的内容在现实生活中是看不见的，它是画家接触生活时候的心理感受。清代画家方士庶在《天慵庵随笔》里说：“山川草木，造化自然，此实境也。因心造境，以手运心，此虚境也。虚而为实，是在笔墨有无间，故古人笔墨具此山苍树秀，水活石润，于天地之外，别构一种灵寄。或率意挥洒，亦皆炼金成液，弃滓存精，曲尽蹈虚揖影之妙。”这种造化之外别构的灵境，是画家独辟的灵想，不是现实中所有的，这灵境就是构成艺术之所以为艺术的意境。

　　新柏拉图主义的一位艺术家普罗泰勒斯说：“艺术家创造美不是他描写的对象一定要美，也不是他所用的材料一定要美，而是他所投注的心机。”那么，艺术家投注的心机是什么呢？新柏拉图派的美学家认为是某种理式，这种理式在被灌注到观察与表现活动之前，就已在构思的心灵里了。

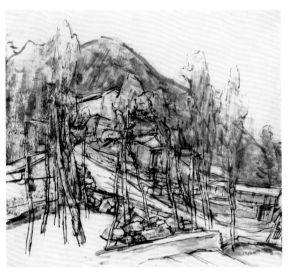

图1.1　杏黄村写生之十九实景　　　　　　　　图1.2　韩敬伟/杏黄村写生之十九/2018

那么什么是艺术感受呢？在文艺心理学是这样定义的：感受不仅是一种生理反应，而且是一种心理反应。感受是创作主体在接受外部刺激的同时主体情感有个积极参与的过程，带有主体的个性色彩，它是被主体的情怀熏染过的（图1.1~图1.4）。

（二）"外师造化，中得心源"

中国唐代画家张璪有一语，"外师造化，中得心源"，影响非常广。"外师造化"是指艺术家要以自然为师，要深入地观察、体验生活，这是孕育意象的基本要求。"外师造化"有两层含义。其一，是强调直接审美感受的重要性。我们在亲历自然山川的过程中，直接感受外部世界而引发的直接审美感受很重要。没有这个过程，我们会被成见或先入为主的规则所局限，不会有真实的审美感受。没有真实的审美感受，画面就缺乏真正要表达的内容，艺术创作容易概念化，艺术生命也会随之枯竭。其二，"外师造化"除直接感受外部世界引发直接审美感受这一层内涵外，还有庄子所谓的"独与天地精神相往来"这层内容，这一层内涵是中国艺术精神的核心所在。

"中得心源"强调心的感知与体验作用。是指艺术家自身具有品格、学识、审美、技艺等方面的修养和水平，在接受外部世界刺激的时候有一个积极参与的过程。因而在"外师造化"时能够按照自身的修养和水平陶铸万物，使外"象"和内"意"相碰撞，萌发出创作冲动。从张璪对绘画的解释来看，"外师造化，中得心源"正是我们今天理解艺术感受的全部内容。下面我们看看大师们都感受到了什么。

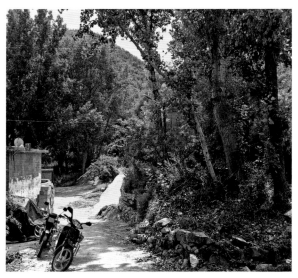

图1.3 杏黄村写生之五实景

图1.4 韩敬伟/杏黄村写生之五/2017

首先我们来看看虚谷的绘画，无论花鸟还是山水都呈现出极为静谧与清寂的意境，这是他内心世界追求虚静空灵之美的自然流露（图1.5）。

黄宾虹的绘画不作纯自然的对景描写，而是力求体验一种蕴含于表象内的生机、活力、韵律与节奏，并通过笔墨形态和虚白形态参差离合、大小斜正、俯仰断续、勾勒轻重、干湿浓淡、疏密刚柔的表现，构筑一个完美和谐的整体，这是黄宾虹特殊感受的体现（图1.6）。

凡·高画风景用长短不一的线条排满画面，表达了一种动荡不安之感，这是凡·高独特感受和内心世界的表达（图1.7）。

塞尚所发现的美，是一种舍弃表面变化，追求永恒秩序的美（图1.8）。

这些具有新的发现和独特表达的艺术家，都是通过绘画这种形式真实表达自我内心世界的，如果没有他们的绘画，我们将无法发现人间还有这些特别的视觉式样存在。这些特别的视觉式样，就是大师们感受到的具体内容。

作业：简述"外师造化，中得心源"。

要求：字数不少于500字。

图1.5 〔清〕虚谷/林舍初暑/1876

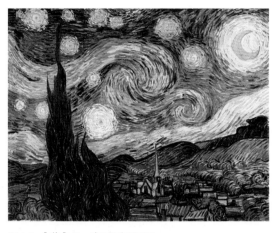

图1.7 〔荷〕凡·高/星空/1889

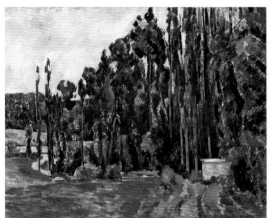

图1.8 〔法〕塞尚/杨树/1879

图1.6 黄宾虹/树下抚琴图

二、主体条件对感受的影响

感受与艺术创作的主体条件密不可分，主体条件大致由人品、学识、游历、技巧构成，这四个方面对人们的感受起到很大作用。

（一）人品

人品的高低对个体感受的影响非常大。北宋郭若虚说："窃观自古奇迹，多是轩冕才贤、岩穴上士，依仁游艺，探赜钩深，高雅之情，一寄于画。人品既已高矣，气韵不得不高，气韵既已高矣，生动不得不至，所谓神之又神而能精焉。"（《图画见闻志》卷一，论气韵非师）元代杨维桢说："画品优劣，关于人品之高下。"（《图绘宝鉴》序）清代王昱说："学画者，先贵立品。立品之人，笔墨外自有一种正大光明之概。否则画虽可观，却有一种不正之气，隐跃毫端。文如其人，画亦有然。"（《东庄论画》）古人所见，画是画家主体思想、情趣、品格的一种表达，不同品格的人所感受到的事物有很大差别。又如清初诗论家叶燮所言："诗是心声，不可违心而出，亦不能违心而出。功名之士，决不能为泉石淡泊之音，轻浮之子，必不能为敦庞大雅之响。故陶潜多素心之语，李白有遗世之句，杜甫兴'广厦万间'之愿，苏轼师'四海弟昆'之言。凡如此类，皆应声而出。其心如日月，其诗如日月之光。随其光之所至，即日月见焉。故每诗以人见，人又以诗见。使其人其心不然，勉强造作，而为欺人欺世之语，能欺一人一时，决不能欺天下后世。"（《原诗•外篇上》）这段关于诗的论述十分精辟，诗歌的优劣同样与诗人品格的高低密切相关。可见，品格的修养程度直接影响着每个人的价值观念和审美态度。因此，注重品德修养，对于我们来说意义重大。

品格修养是后天的事情。人天生秉承天地之性，具有一定的道德准则。但是这些准则往往是不自觉的。朱熹说："物莫不有理，人莫不有知。如孩提之童知爱其亲，及其长也知敬其兄，以至于饥则知求食，渴则知求饮，是莫不有知也。但所知者止于大略，而不能推致其知以至于极耳。"（《语类》十五，潘时举录）如果能格物致知，穷尽事物之理，内心潜藏的理也就显示出来了。

在我们生存的环境中，各种欲望的滋生和处境的变化，使心理和情感随之发生变化。但这种变化不能偏离人生大道，如不能克制，终将背离人的天性。因此后天的学养，在体道和明理的过程中，追求的都是修得求静去浊，返璞归真。这是人修为的最

高境界，有了这样的品质，感受到的东西一定有所不同。新柏拉图学派的哲学家普洛丁说："一切人都须先变成神圣的和美的，才能观照神和美。"按中国传统的说法，唯有圣贤，才能在事物中观照到贯通的宇宙之理。

（二）学识

学识也是构成主体条件的要素。《大学》中讲"物格而后知至"，如果事物能够格物穷理，人就可以贯通一切，感知事物时也会透过表面现象理出生命秩序，这是学识的作用。因此，感受的关键是感受者，不同学识的人，由于他们各自的兴趣点和价值取向不同，感受到的和表达出的会有很大差别。明代董其昌云："画家六法，一气韵生动。气韵不可学，此生而知之，自然天授。然也有学得处，读万卷书，行万里路，胸中脱去尘浊，自然丘壑内营，成立鄄鄂，随手写出，皆为山水传神矣。"（《画禅室随笔》）明代李日华说："绘事必须多读书，读书多，见古今事变多，不狃狭劣见闻，自然胸次廓彻，山川灵奇，透入性地时一洒落，何患不臻妙境？"（《墨君题语》）清代松年说："我辈作画，必当读书明理，阅历事故，胸中学问既深，画境自然超乎凡众。"（《颐园论画》）以上都说明了学识作为创作主体条件的因素，在感受阶段起着非常重要的作用。

（三）游历

我们不仅要读万卷书，还要行万里路，深入接触社会，游历大自然，丰富人生经验。游历能使创作主体开阔胸襟、陶冶性情，品格得到完善，是主体条件建构的又一要素。创作主体将会把一生所得，贯注在感受某一事物的瞬间，形成艺术感受。捷克诗人里尔克在他的《柏列格的随笔》里详细描述道：

"一个人早年作的诗是这般缺乏意义，我们应该毕生期待和采集，如果可能，还有悠长的一生；然后，到晚年，或者可以写出十行好诗。因为诗并不像大家所想象，徒是情感，而是经验。单要写一句诗，我们得要观察过许多城、许多人、许多物，得要认识走兽，得要感到鸟儿怎样飞翔和知道小花清晨舒展的姿势，得要能够回忆许多远路和僻境，意外的邂逅，眼光望它接近的分离，神秘还未启明的童年，和容易生气的父母，当他给你一件礼物而你不明白的时候，和离奇变幻的小孩子的病，和在一间静穆而紧闭的房里度过的日子，海滨的清晨和海的自身，和那与星斗齐飞的高声呼号的

夜间的旅行……而单是这些犹未足，还要享受过许多夜不同的狂欢，听过妇人产时的呻吟，和堕地便瞑目的婴儿轻微的哭声，还要曾经坐在临终人的床头和死者的身边，在那打开的、外边的声音一阵阵涌进来的房里。可是单有记忆犹未足，还要能够忘记它们，当它们太拥挤的时候，还要有很大的忍耐去期待它们回来。因为回忆本身还不是这个，必要等到它们变成我们的血液、眼色和姿势了，等到它们没有了名字而且不能别于我们自己了，那么，然后可以希望在极难得的顷刻，在它们当中伸出一句诗的一个字来。"

可见，人生的种种经历成就了主体条件。在感受事物时，艺术家自身的修养、水平、经历会形成非同寻常的体验，和外部世界交汇的时候会有一个积极参与的过程，从而陶铸万物，萌发出感受的具体内容。

（四）技巧

技巧是主观经验和艺术品之间的中介，它能将形而上的体验落实为具体的形式。技巧在表达心理世界时，许多有价值的尝试也转化为经验，这种经验转而构成一种心理准备，因此观物时由于有了特殊的经验也具备了特殊的眼光。比如对色彩或质地的感受，来自于采用色彩与质地表达情感时的艺术体验。这些技巧经验形成的心理准备在感受事物时将起到一定作用，越是专业性强的体验，受技巧经验的影响也越大。又如中国画笔墨形式表达的技巧经验，影响着中国画创作者在观物时的感受，这与西画有很大差别。除了艺术观念的差异外，技巧表达方式转化为经验的区别，也对我们感受世界带来很大的影响，中国画画家将五彩缤纷的大自然转换为笔墨关系就是例证，如果对笔墨技巧没有认知，即无法完成这种转换。

这一讲，我们介绍了艺术感受的概念，也讲了创作主体条件对感受的影响，并着重从人品、学识、游历、技巧四个方面对影响感受的主体条件作了讲述，这些都是提高我们感受力和感受丰富性的理性思考。如果我们知道了感受之所以有高低、雅俗之别，也就知道了如何做才能提高感受的能力。

作业：简述"主观因素在写生中的能动作用"。

要求：字数不少于800字。

第二讲　山水写生内容与形式

一、山水写生内容

在探讨绘画的内容时，我们一直认为视觉感受到的美及大千世界内在的玄机妙理，是绘画表达最重要的内容。由于感受的东西与个体差异有关，艺术表达的内容也体现出个体的审美趣味，当然还受社会内容、政治内容、哲学内容、历史内容等的影响，绘画呈现出丰富、微妙、多变的视觉样式，这是绘画的主要内容之一。另外，绘画还有模仿功能，可以把客观世界描述为绘画内容。

山水写生课要求创作者表现符合审美趣味的感性样式。艺术世界与自然世界有联系，但也有区别。创作者按照审美趣味来组织形、色、质，使之形成自己满意的样式。任何绘画作品作为艺术创造活动的结果，都包含着创作者的审美意图。如果这个意图不是表现某种视觉感受之外的对象，如哲学概念或故事情节，那么这个表现意图唯有通过形、色、质的奇妙组织，才能给观者带来难以言表的情感体验。这是绘画特质决定的，这种特质无法被其他文化形式所取代，因此绘画感受和表达形式也要体现这种特质。

绘画的特性决定了它是一种直观呈现的视觉艺术，它不具备时间表达条件和语义表达条件，它只能靠视觉元素的组织来呈现感受。因此，绘画若表达文学性、哲理性或其他绘画之外的内容，就会成为一种附属品，它自身美的体验与表达就失去了。因此我们要对绘画自身表现特质有所认识，否则绘画表现就不能获得彻底自觉。

那么在生活中关注什么东西才能产生适合绘画表达的审美感受呢？这是很多同学关心的问题。其实在观察生活、感受生活的时候，每个人都有独特的角度，善于发现客观事物的内在表现性和有意味的形式十分重要。何谓表现性？阳光普照使人感到振奋和幸福，乌云密布则使人感到压抑、阴沉和沮丧；直线结构给人刚健的感觉，曲线结构则给人柔弱的感觉。这种能够影响心理变化的客观属性与主体的情感好恶交融时，表现性就产生了。

表现性有两个含义：其一，客观存在具有自身属性。阳光和乌云所带来的不同的感觉，是客观对象本身折射出来的。其二，表现性虽然蕴含于客观对象之中，但它是

审美主体感知出来的。鲁道夫·阿恩海姆所撰写的《艺术与视知觉》曾有这样的论述：
"人们发现，当原始经验材料被看作一团无规则排列的刺激物时，观看者就能够按照自
己的喜好随意地对它进行排列和处理，这说明观看完全是一种强行给现实赋予形态和
意义的主观性行为。"可见在审美感知过程中，主观能动性非常重要。

　　物、我的统一性和相似性是表达感知的心理基础。当客观世界正好符合我们的心
理世界的时候，便会产生审美感受。但是这种感知不是机械地一一对应，其实完全对
应是不存在的。我们对客观世界的表现建立在情感基础上，并进行过积极的组织和加
工。有些东西摒弃，有些东西保留；有些东西加强，有些东西削弱。有时候某些十分
重要的因素在客观世界中消失了，还要调动自己曾经有过的经验和记忆，如果仍不能
如愿，我们还需要创造和想象。所以，客观与主观之间的对应性和相似性源于外物的
刺激，最终完成于审美的组合和重构。

二、视觉形式表达

（一）绘画的本质活动

　　山水画在实践中主要靠形、色、质的组织来呈现艺术世界。

　　面对客观事物，有时不能如愿地完成一幅创作，内心丰富的感受和审美追求不能
顺畅地表现，这是为什么呢？我们可以从两个方面找出原因：首先是对艺术本质追求
和艺术活动真实内容不理解；其次是缺乏对视觉因素表现性的研究。缺乏对前者的理
解，学习绘画者到头来只能算个画匠，不能成为艺术家。缺乏对后者的研究，则容易
错把具备一定的写实能力当作具备了绘画表达能力。具有写实能力不等于具备了表达
丰富感受的能力，因为感受是形而上的内容，这些内容要靠很多抽象原素来落实，比
如阴阳平衡、刚柔相济、疏密相兼的态势组织。

　　很多同学会有疑问，绘画作品不是要靠某些具体的物象来完成吗？没错，只是具
体的物象走进画面的时候不能以原有的客观样貌存在，而需要形成视觉符号，这个过

程的意义在于把复杂、深奥、丰富的人类感受简化、清晰为形式化的表现。要理解这一点我们还是要先明确绘画活动的本质内容是什么。

绘画的本质活动自中国魏晋南北朝文人介入绘画队伍之后开始有了明确指向。把绘画视为悟"道"，以及能够揭示宇宙变化规律的文化活动，成为文人绘画的普遍追求。这些认识都意味着绘画不是一般性的审美活动，而是能够通过表象彰显宇宙本体、揭示人的根本存在方式或最高存在方式的文化活动。

那么，宇宙本体是什么？中国传统哲学认为是"虚"和"无"，并且惯用一个"道"字来代表。这种虚玄的本体，摸不着、看不见，绘画该如何去把握这种存在呢？我们的先知这样解释，"道"虽然非耳目可及，但是天地万物的运动和变化却显示着"道"的存在。"道"无形、无色，无法用语言文字说明，但通过事物相对因素的变化与融合，又完全可以淋漓尽致地表现出"道"的特性。所以，中国绘画艺术根据可感知的本源存在和可以把握的"道"的运动特性，形成了艺术活动的基本特点和表达形式。即通过视觉范畴内的各种相对因素的对比变化和有机的协调统一，来揭示审美主体对大千世界本源的感悟。作画之际，不断创造对立因素并使之平衡，从一个对立到另一个对立并不断地使之统一，这就是大千世界在本体作用下的基本特征，即矛盾的对立与统一。画家按照自己的体验，缓和某些因素或加强某些因素，调整边边角角的细枝末节，使由心灵节奏控制的画面与大千世界生命节奏相合，这就是中国画创作的本质内容和基本特点。

（二）简化的形式表达

好的绘画形式能够使混沌的存在通过艺术表现转化为明朗的存在。这其中符号的创生意义很大。德国哲学家卡西尔认为："符号化的思维、符号化的行为，是人类生活中最富代表性的特征，人类文化的全部发展都依赖于这些条件。"（《人论》）苏珊·朗格也认为："一个符号总是以简化的形式来表现它的意义，这正是我们可以把握它的原因。不论一件艺术品（甚至全部的艺术活动）是何等复杂、深奥和丰富，它都远比真实的生命简单。"（《情感与形式》）

中国古典画论早有这方面的论述。宗炳在《画山水序》中就有这样一段论述："夫以应目会心为理者，类之成巧，则目亦同应，心亦俱会，应会感神，神超理得。虽复虚求幽岩，何以加焉。"说的是以目应山水，心中有所会悟，并感受到妙理的存在。如果能用绘画的技巧表达出来，意趣的东西就活现其中，观画者也能从中领会到无穷妙趣，这是由于画中所彰显的玄明至理的东西比真山水更简明。这表明艺术符号传递的信息有明确、简化、纯粹的功能。

这样简明、纯粹的绘画实例如齐白石所画《藤萝》（图2.1）。齐白石将繁杂的藤萝简化为一种美的秩序，这种秩序的形式体现在藤条粗细、疏密、纵横穿插的结构变化中。藤萝叶和藤萝花形成了富有节奏的面，与藤条的重墨线形成对比，呈现出线面结构的妙趣。这是齐白石所体验到的某种机趣，审美意识鲜明、简洁、纯粹，体现出绘画形式创造的意义。简化的形式，是一种有序的形态组织，对有序形态组织的把握，印证着作者对生命形式的独到体验。世界万物都有个别特征，这是具体的现象，它们的自然生长充满无限生机，但也很杂乱。这些现象一旦走进画面，有些因素被舍弃掉了，有些因素被加强了。所有能够确定在画面上的东西，彼此之间都形成了审美关系，它们整体地传达某种意蕴，而不再是独立的生活现象。这种单纯的表达，比直观生活要简洁、纯粹，这就是艺术形式创造的意义。

我们再来看看齐白石的《葫芦》（图2.2）。齐白石能在杂乱交错的藤条、叶子、葫芦的生活现象中，发现、汲取、表达自身所体验到的美。葫芦有主有次，墨叶有大有小，藤蔓势力均衡，空白形分割得丰富多变，向观众展示出宾主、虚实、疏密、松紧、粗细、曲直、浓淡等相对因素在变化中的和谐之势，把复杂、丰富的生命感受用最简洁的方法表现出来。这种具有意义的艺术创造需要生活的滋养，主体审美的能动作用，还有专业的表达手段。

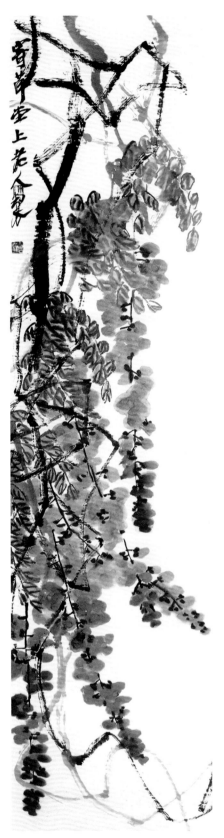

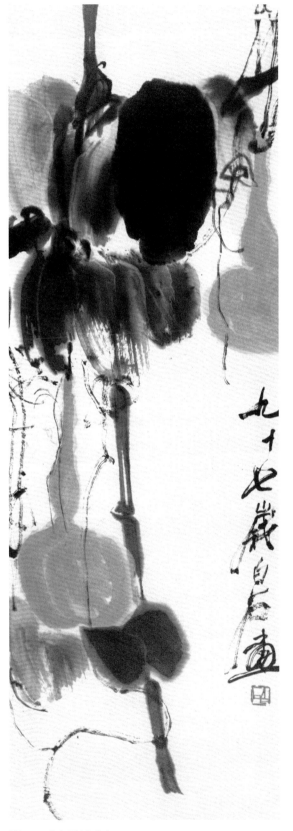

图2.1　齐白石/藤萝/约1935　　　　图2.2　齐白石/葫芦/1957

（三）似与不似

近一个世纪以来，中国的美术教育受西学的影响很大，在绘画能力的培养上大体分为两个方面：一方面通过基础训练获得纯熟把握物象形质的表现能力，简称为写实能力；另一方面要获得超越物象形质的表现能力，简称为抽象表现能力。这是绘画的两门基本功。若前者在对物象的形质把握上欠缺功力，那么在画面构成上，就不能驾轻就熟地信手拈来，使之有机地服务于画面，难免会出现心手相戾、捉襟见肘的窘态。若后者在对抽象的把握上欠缺能力，在画面构成上，难免会陷入对客观现象物理属性上的描绘，出现被动的写实现象，使作品缺少感受上的表现。许多感受都是透过客观事物，发现和把握表象内里的生机、活力、韵律与节奏，进而通过形式要素的组合，在参差离合、大小斜正、俯仰断续、轻重浓淡、疏密刚柔的表现中，构筑成一个完美和谐的整体。笔下流出的线条、色彩自然渗透出主体心理结构的影响，也就是说，主体心理结构所蕴含的一切，必然映射在画面的各种形式要素组织关系之中。

在写生实践中，写实能力和表现能力都不可缺少。在写生的第一阶段要检验基本绘画能力，即写实能力。

刚接触写生时很多人都会茫然无措，在这种情况下，最好的办法是待在一个地方，尽可能具体、深入地刻画出你眼中所见的客观物象，这是山水写生基本能力体现的阶段：强调客观表达，不必去考虑画面的完整性，把形体、比例、透视等方法融入对象中去，给予具体生动的表达。具备写实能力十分必要，否则画面很难充实起来。有些同学由于缺乏这种能力，画面总是松松散散，妨碍了教学的正常进行。这是山水写生第一阶段的主要内容（图2.3~图2.6）。

能画眼中所见只是第一步，因为观者并不需要看到与自然界一模一样如同照片一般的画面，而是想看到艺术家在自己作品中投注的心机。这心机是画家将混沌的客观世界理出秩序，并根据自己的审美理想，创造艺术世界的智慧与涵养。

图2.3 秦悦/山石写生/1996

图2.4 秦悦/树木写生/1996

图2.5 学生作品/远山写生/2006

图2.6 学生作品/仓房写生/2006

中唐诗人李贺有一语，"笔补造化天无功"，是说天做不到的事情我们的笔能够补造化之不足。这就是艺术存在的意义。所以写生不是对景简单模仿，一定要画出自己感受的内容（图2.7~图2.10）。

感受的东西虽然以客观具体事物为对象，但转换成富有秩序、节奏、和谐的绘画形式又是一个更理想、更有趣味的表达。

在中国画表达上，有个造型观念是"妙在似与不似之间"。"似"是借万象之表，"不似"则是主观会意的内容，不是直观所见的客观存在，而是感受的内容。感受，是融进主观的审美情趣、学养及认识，在客观存在的诱发下，形成的心理反应，是对生命价值与意义的感性把握。落实到具体的形式上，既有鲜活的外在形貌，又有深层义理的彰显，这就是似与不似的东西。

以上我们讨论了绘画内容和绘画形式表达上的一些问题，均是山水写生实践中必须认识和理解的。在下一讲我们还要通过具体的训练来提高认识和表达能力。

作业：完成一幅写生。

要求：具象表达。尺寸不小于30cm×40cm。

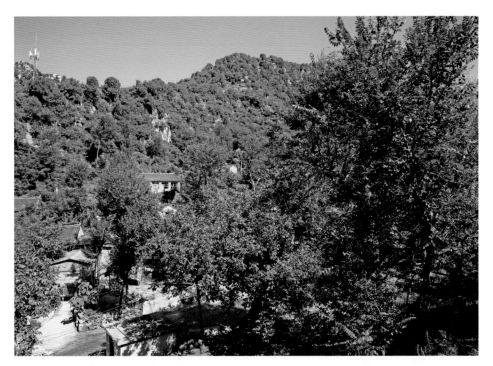

图2.7 韩敬伟/蔡树庵写生之十二实景

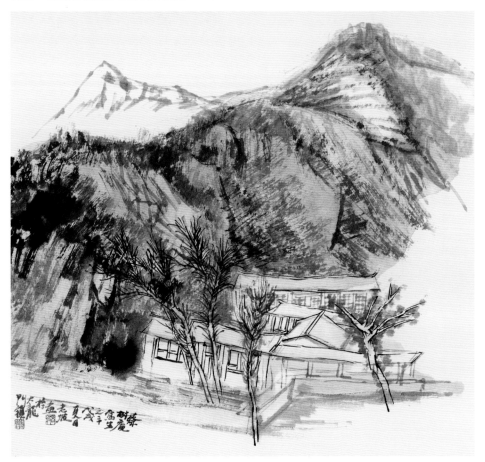

图2.8 韩敬伟/蔡树庵写生之十二/2018

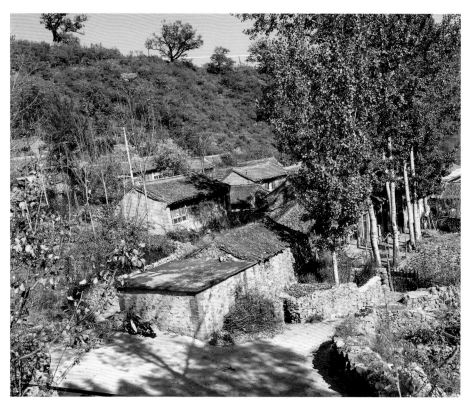

图2.9 杏黄村写生之十七实景

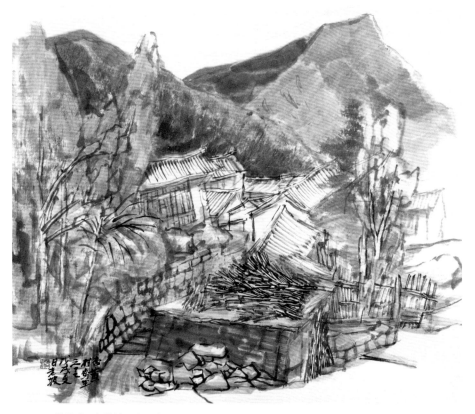

图2.10 韩敬伟/杏黄村写生之十七/2018

第三讲　山水写生训练要点

　　用怎样的方法来表达个人感受，是很难讲的。因为现成的表达方法是没有的，它是个人创造出来的。历史上每一位大师都有表达自己特殊感受的方法，后人即便与前人感受相近，照搬也不能完成自我艺术的独特表达，是不是可取的方法。大师的感受与表达，依照个别事物之理时，也必须依照众理。众理的具体体现，才可被大众广泛接受。所以我们要找出一些普遍规律性的东西，也就是我们可以学习的东西（图3.1~图3.4）。

　　绘画表达的普遍方法是将绘画基本元素依照主体的审美理想进行有机的组织，这种方法通过学习可以获得。绘画元素表现性与普遍性的组织规律从来就没有改变过，大师们在表达独特感受时，采用了与此相对应的特殊方法，这种特殊的方法也必然呈现出普遍的组织规律来。

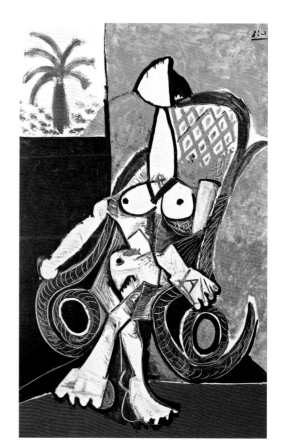

图3.1　［西班牙］毕加索／在摇椅上的裸女／1956

　　黄宾虹的画大家看过很多，他的表达方法很特别，后人只能通过观看获得启示，而不能学着画。黄宾虹感受的是大自然的生命律动和节奏感，他已超越物理世界的束缚，也超越了古人的表现方法，创造了一种"浑厚华滋"的艺术境界，完成了形而上的充分表达（图3.5）。

　　再看看塞尚的画。塞尚在大自然中观察到了有规则的结构及不断变化的节奏图式，他认为这是自然界的内在秩序。因此他很少描绘偶然现象，他画面中的一切都象征着

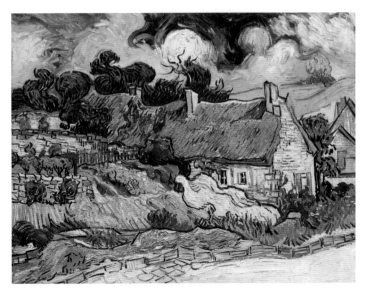

图3.2 ［荷］凡·高/寇迪威尔的茅屋/1890

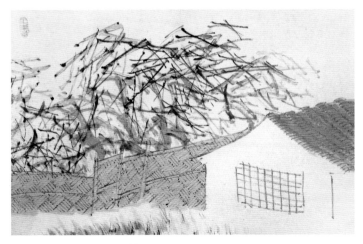

图3.3 ［清］虚谷/篱宅桑枝/1876

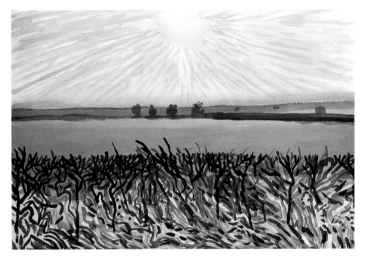

图3.4 ［英］大卫·霍克尼/灰色的太阳，东约克郡/2003

图 3.5　黄宾虹/奔泉图轴/1925—1948

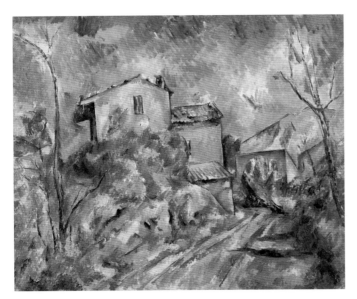

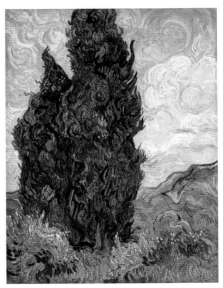

图3.6 ［法］塞尚/有努瓦尔城堡风景的马瑞亚别墅/1895　　　　图3.7 凡·高/柏树/1889

最本质的永恒的存在。他的画总给人一种结构严整、实实在在，犹如金属锻造般的感觉，见图3.6。

凡·高画风景运用长长短短的线布满画面，这是他表达在阳光中沐浴的感觉和内在心境。他的色彩运用非常明亮，体现出他内心对明亮色彩的喜爱与追求。在凡·高看来，这样的表达才恰到好处，是唯一的选择，见图3.7。

大师的作品都非常经典，给我们留下了深刻的印象，无论他们感受的独特性，还是表达的充分程度，对后人的影响都很大，这也是他们成为有影响力的画家的主要原因。但他们的方法都不可模仿，因为那只适合表达他们自身的感受，我们模仿了，也只能表达他们的感受而不是自己的。从这个意义上讲，我们要有自己独立的精神追求和真实感受，才能真正找到自己的表达方法。

个别的方法虽然特别，但其中也蕴含着普遍的规律。下面我们就来探讨一下个别方法中存在的能够相互沟通、彼此理解的共性，即绘画表现之理。

一、提炼与概括

　　写生之初同学们只需要提取自己感兴趣的东西，在画面上概括地表达自己认为美的东西，这个过程能够反映出我们的审美感受力和审美表达力。刚刚接触写生的同学，通过画面落实自己的审美感受会感到非常幼稚，但通过多次实践，内心的审美活动会不断呈现出来，之后师生和同学之间适时展开交流，探讨有关审美和表达上的问题。经过反复的实践与交流，同学们的审美体验和表达会得到不断的提高与发展。这就是山水写生课的目的，即通过写生实践提高同学们的审美感受力和表达力。

（一）提炼与概括的含义

　　所谓提炼，是透过纷繁杂乱的生活现象提取自己感兴趣的东西并重点刻画，减弱和略去那些次要的、无关紧要的东西。下面来对比看一下图3.8、图3.10两幅实景照片和图3.9、图3.11两幅写生作品。同学们很容易就看出画面要表达的内容，而且一眼就能盯上了那些集中精力用笔墨的地方。整体去看那些简和虚、白和黑的地方，正是由于有了这些简化地方的对比，才使那些要突出表达的地方更显著。我们在观察自然现象中发现的这些有趣的东西与每个审美主体条件有关，所表达的内容反映了创作主体的内心状态和审美情趣。

　　所谓概括，是对画面形式的整体把握，细节不应该孤立存在，而应该服从于整体感觉。从某种意义上说，物象轮廓是概括的第一要素。让我们来看看图3.12和图3.13，这是形体轮廓整体把握的典型例子。轮廓之内的变化不能影响整体造型的感觉是概括的第二要素。

　　前面我们已经讲过，把感受落实到画面上是提炼与概括的结果，如果仅是客观模仿而没有取舍，像照片一样，不知如何提炼，这种绘画即是没有感受的。概括与提炼紧密相联，也是绘画表现过程的基本手法，可以把我们感受的内容明确表达出来。概括的目的是通过简化手段，突出我们想要呈现的内容。

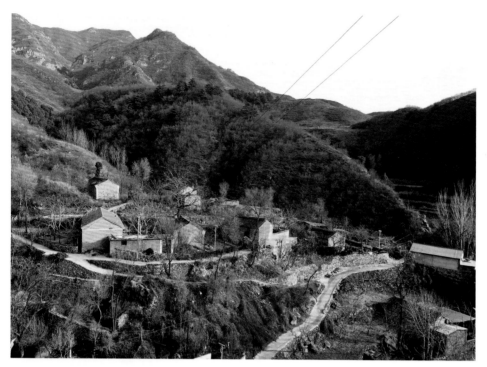

图3.8 蔡树庵写生之十二实景

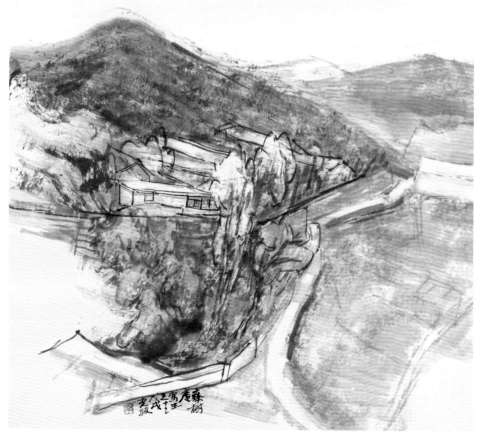

图3.9 韩敬伟/蔡树庵写生之十二/2018

图3.10　杏黄村写生之二十实景

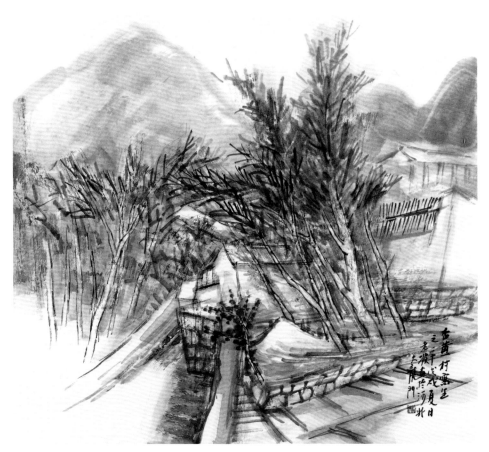

图3.11　韩敬伟/杏黄村写生之二十/2018

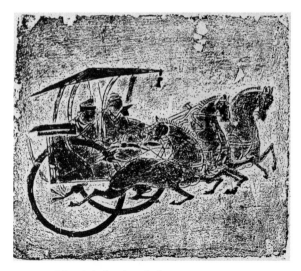

图3.12 〔东汉〕辎车三驾画像砖

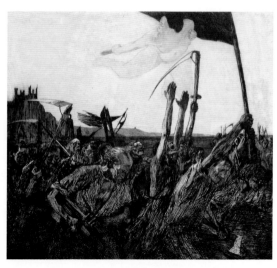

图3.13 〔德〕珂勒惠支/暴动－农民起义/1899

（二）写生示范

审美感受落实到画面上，不应是简单地对景描摹，而应是在主观情感的作用下，将情与景的融合物，也就是审美意象转化为一种绘画形式，这种形式建构的过程就是我们的写生过程。

首先，我们要选择一个地方坐下来，创作主体一定在这个地方发现了一些有趣味的东西（如图3.14所示）。然后在画面上画出基本结构呈现感受内容，这是第一步。由于每个人感受的内容不同，所呈现出的样式也不一样，因此起手没有定法，见图3.15。

接下来要借助一些物象将感受的内容具体化，这是中国画的造型观念，是借自然现象表达神会的东西。这个表达是创作主体审美心理结构在自然界中找到的对应物，是主、客交融的表达。当这些对应物走进画面时，有些东西要被舍弃，有些东西要被加强，所有确定在画面上出现的东西，彼此之间都要协调地形成一种美的联系，它们整体地传达某种意蕴，而不再是孤立的存在。这种由创作主体提炼后的表达，比眼前的客观世界要简洁、要纯粹，也更有秩序。

在此基础上，我们要关注外轮廓的节奏变化，这是把握形整体的方法，造型的趣味也蕴含其中，并有助于细节服从于形整体。从某种意义上讲，对于图式外轮廓的刻画是艺术概括的第一要素。在这个造型过程中，布白也非常重要。空白形的塑造与布局，在"形态结构"部分我们将具体介绍。布白不能散乱，在画面上要形成结构，经营好白形，画面自然神奇，见图3.16。

图3.14　蔡树庵写生之二十七实景

图3.15　韩敬伟/蔡树庵写生之二十七（步骤一）/2018

图3.16　韩敬伟/蔡树庵写生之二十七（步骤二）/2018

图3.17　韩敬伟/蔡树庵写生之二十七（步骤三）/2018

　　最后要关注的是我们所创造的式样应该是一个生命体，而不是一个简单的装饰图形。这种生命体借助了客观物象，并转化为点、线、墨块、干湿、浓淡的相互交融的笔墨形式，这是审美主体感受生命秩序的表达，因此在形的塑造上，在浓淡、干湿及色彩变化的处理上，在形质的对比与协调上，要有气脉贯通、韵味别致的表达。这种样式的呈现，应该是与创作主体审美心境一致的，见图3.17。

　　我们所介绍的写生方法是传统中国画的一般方法，也吸收了西方在绘画本体研究上的成果，但不是唯一的方法，每个成熟的艺术家都有自己的表达方法，随着个人独特感受和特殊表达方式不断成熟，作品也会呈现多种样貌。

（三）作业点评

同学们的写生实践普遍存在以下几个方面的问题。

1.一味地模仿客观

这类写生作品缺乏自己的独特感受，仅仅把眼前所看到的客观事物如实地描绘下来，没有提炼并着力刻画重要的东西，也没有用虚和简的手法烘托所要表达的东西。由于缺乏感受，所以谈不上提炼，导致观者也不明白画面要表达什么，见图3.18~图3.20。

2.不知何为美

绘画表达审美感受，但是，何为美呢？这个问题是关于美与美感的问题，是美学讨论的主要内容。从山水写生课的教学内容来看，是提高审美感受能力和表达能力。审美表达能力可以通过写生实践得到明显提高，但审美趣味的培养则需要用一生修养。没有美感，即使有好的技术，所画的东西也是没有趣味的。本课程训练要点中所涉及的冲突与协调、运动与平衡、节奏感等均属于美感的内容。此外，鲜明、均衡、适中、完整、秩序、和谐、自然，以及中国画论里讲的气韵生动，也都属于美感内容。我们在写生中能够发现这些美的东西并表达出来就是有审美感受的写生，见图3.21、图3.22。

然而在更多情况下我们所画的东西并不美好，甚至距离美还相当遥远。经过学习实践和交流鉴赏后，我们往往会发现以前认为很美的东西其实并不那么理想，这就是审美在提高的表现，见图3.23。

3.概括的表达

有的同学在写生时不懂概括，平均处理每个地方，无法突出要表达的东西，见图3.24、图3.25。黄宾虹的绘画常常不把物象画得那么拘谨，但他的画面上虚的和混沌的地方画得精彩，在此对比下不多的笔墨也显得很严谨。我们在处理画面的时候，不能让局部刻画破坏整体气韵，应使画面在简化和概括的表达中，突出呈现审美感受，见图3.26。

作业：完成10幅写生小稿。

要求：提炼和概括表达。尺寸不小于20cm×20cm。

图3.18 学生作业/天门山写生/2002

图3.21 陈顺尧/平凉崇信写生

图3.19 学生作业/天门山写生/2005

图3.20 学生作业/天门山写生/2005

图3.22 郝国馨/宏村喜巷/2011

图3.23 学生作业/蔡树庵写生/2019

图3.24 学生作业/天门山写生

图3.25 学生作业/天门山写生/2005

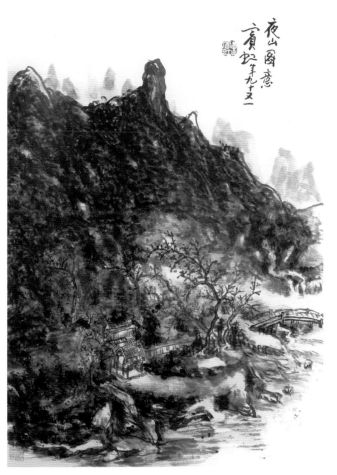

图3.26　黄宾虹/夜山图轴/1954

二、画面布局（上）

绘画的表达首先是通过画面布局来实现的，这是情感传达的第一步。现在，我们从教学出发，讨论一下画面本身的一些规律，相信可以对种种感受的落实产生积极的作用。

写生不单单是要画出客观物象，更重要的是解决画面结构上的问题。画面结构是一个比较抽象的画面组织，客观物象只是这个结构所借用的外在媒材，是作画者在表达某种审美感受时的外在对应物。在这个问题上，学生们常常很困惑，写生不描绘具体的物象那要画些什么呢？这正是我们要讨论的内容。画面是通过各种物象的组合来表达感受的，这些物象的组合不仅要有客观的鲜活性，也要带出主体的审美趣味。任何物象走进画面都要通过主观审美情感的筛选，并成为能够清晰、简明表达审美感受的符号。显然，客观物象只是载体，这些载体要表达某些内容，这个内容是什么呢？是我们的审美感受。审美感受虽然由客观事物引发，但当形成审美形式时，它与客观现实就有了很大区别。符合审美心理的东西会凸显，不符合的东西会被屏蔽掉。因此这个阶段就有了取舍，画面表达是否有取舍，往往与我们是否有感受画等号。学生在写生中不懂取舍的话，往往花费很大气力完成照相机几秒钟就能完成的事，这种劳动毫无价值。但在写生练习之初，没有取舍却是学生们的通病，其症结就在于缺乏审美感受。

画面布局也称画面结构，就像是建筑结构一样，外观是表层样式，内在结构是根本，也是我们在杂乱的客观物象中发现的美的秩序。这种秩序往往很抽象，是一种抽象的秩序与和谐的东西，我们的画面就是要落实这些东西。

画面结构一般通过视觉要素的三个方面组织构成，即形态结构、形色结构、形质结构。下面首先探讨形态结构方面的问题。

（一）形态结构

形态的基本元素有点、线、面、体，它们都具有特定的表现性，不能被替代。元素虽然很少，如能巧妙地加以组织就能创造一个丰富的世界。

形态结构是通过不同的形态对比关系形成有序的组织，以此表达审美心理。图3.27和图3.28是齐白石的两幅作品，无论画的是什么，都是点的形状在空间布局中

的美感呈现，齐白石通过点的节奏变化表达出了他的审美趣味。

虚谷作品《碧湖缓舟》是线结构的画面。堤岸和舟船都呈现出线的表现性，在长短、粗细、纵横、疏密的对比变化中，实现一种美的秩序，见图3.29。

齐白石作品《青蛾》是点线结构，增之一笔则多，减之一笔则少，这是简练构图的难度所在。兰草线条长短有度、疏密穿插适宜，青蛾的点状形态在空间中占据的位置都恰到好处，见图3.30。

齐白石另一幅作品《稻草雏鸡》是点、面构成的范例。画面不仅有具体的形象描绘，也有形态之间的审美关系，这是齐白石"似与不似"的智慧表达，见图3.31。

虚谷作品《开到人间第一花》，是超象的形态组合。线条有粗有细，纵横穿插，浓淡疏密变化丰富。加上点状的梅花勾勒，点线两种形态交融呼应，创造了丰富的视觉效果，也传达出了虚谷的审美追求，见图3.32。

中国传统绘画借助客观物象完成了画面上的形态组织，这些都是绘画自觉表达的典范。任何表象的东西走进画面都成为视觉符号，带有某种抽象的含义，或似点、或似线、或似面、或似体，在有机的联系中形成多样统一、构图均衡、主次有序、节奏丰富、气韵生动的画面组织，这个组织正是我们审美意象的外化形式，见图3.33~图3.36。

形态结构还包括空白形，在中国画里面叫布白，布白的大小、疏密、形状也需要精心组织。空白是无相的形状，是没有笔墨痕迹的形状。我们在作画时总是注意有相形态的经营，而忽视被有相形态分割出来的空白，认为那是底子。其实在中国画里，对空白（或底子或虚白）的经营一项很重视，甚至认为求实易，得虚难。绘画的空白，是通过笔墨形态分割来获得的。这种空白的大小变化与有相形态一样，应同样认真地去经营，能够把空白经营好，画面自然神奇，这是中国画审美意识最独特的地方。

黄宾虹作画善将虚白的点、线、面形成画面的主要结构。他在画面中经营虚白形状，有时借山路、有时借云气、有时借建筑、有时借湖水、有时借山岩，灵活留白是他的方法，在浓重的墨团中布置变化丰富的点、线、面的虚白形状，为整体画面增加特殊的结构美和势态美，非常特别，见图3.37、图3.38。

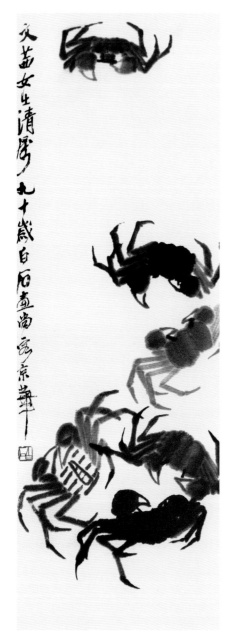

图3.27　齐白石/蟹/1950

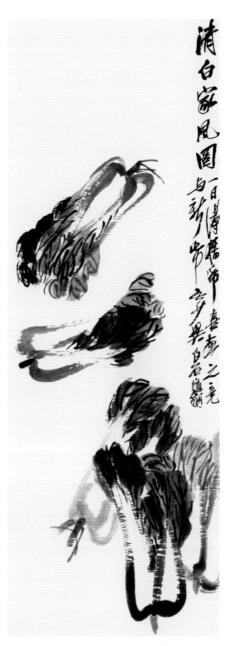

图3.28　齐白石/清白家风

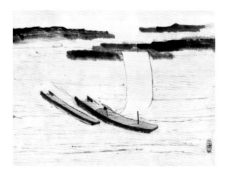

图3.29　〔清〕虚谷/碧湖缓舟

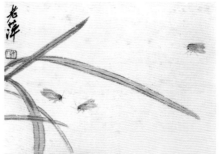

图3.30　齐白石/青蛾/1924

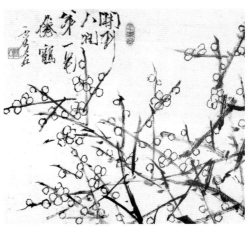

图3.32 〔清〕虚谷/开到人间第一花/1892

图3.33 〔清〕龚贤/山水册（二十开）

图3.34 〔清〕龚贤/山水册

图3.35 〔清〕龚贤/八景山水页装卷

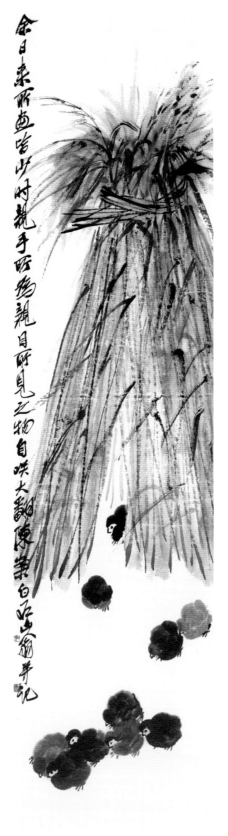

图3.31 齐白石/稻草雏鸡

图3.36 齐白石/柳塘游鸭/1929　　图3.37 黄宾虹/天目奇峰

图3.38　黄宾虹／方岩溪涧／1954

形态结构是画面的基本结构,形色结构和形质结构都是在这个基础上建立起来的。画面常常是由几个点或几条线,几个面或几个体块构成的。如果画幅再大一些,则需要综合组织点、线、面、体各种因素来创造更加丰富多变的样式,以此满足创作主体展现丰富内心世界的需要。

(二)形态表现案例

研究形态表现的案例是深入了解形态表现的手段。

生活中不会有现成的画面,写生如果客观地再现就是没有提炼。我们的美感常常在杂乱的生活现象中找到它的对应物。这些可视的对应物有时是单独的一物,有时是多物组成的形态。它是一个有序的生命体,是一个有节奏的组织形式。当我们把这一对应物放到画面里的时候,就会呈现出一个形态组织样式,这种样式的不断调整就是我们的绘画过程。为了清楚了解这里面的奥妙,我们先看几幅毕加索的绘画作品,也许会对大家有所启示。图3.39中,毕加索通过体积、形状的变化,展现形态组合的繁简、疏密变化。尽管还保留了某些物象特征,但审美追求已经十分鲜明,那是由体积和色彩结构关系呈现出来的一种美的趣味。图3.40中,毕加索以提琴为素材,画面以直线形为主、曲线形为辅,黑白、色彩、质地变化丰富而有秩序,线条与面积对比产生别样的视觉变化,这

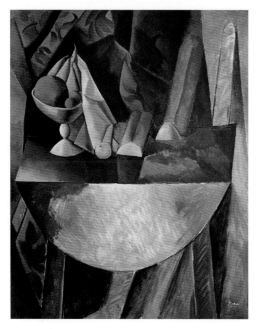

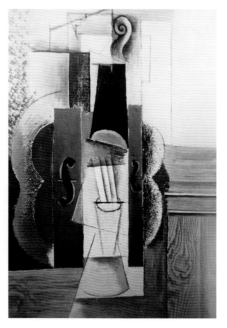

图3.39 [西]毕加索/桌子上的面包和一碗水果/1908　　图3.40 [西]毕加索/小提琴/1913

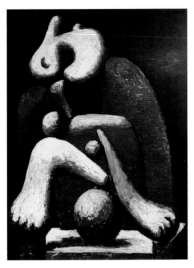

图3.41　[西]毕加索/在红扶手椅上的
女人/1932

图3.42　[西]毕加索/线描手稿/1967

是特殊美感体验的一种表现。现实中，提琴不会给我们带来这种观感，这是毕加索的审美趣味通过绘画语言的表述，这种美的形式主要依赖于形态组织构成。我们再来赏析一下毕加索的人物作品，图3.41由体积大小、聚散变化建立有序的画面，这种特殊的美感的转换也是借体积的组织来传达的。他还有些随意画的黑白小画，寥寥几笔流露出他的艺术追求。在素材上看是人物或场景，其内里则是线面的结构关系，他的审美趣味在结构关系中得到清晰、强烈的表达，这是形态秩序带来的结果，见图3.42。

　　形态作为传达美感的要素，其本身只是基本的视觉语言，我们列举这些作品是由于毕加索在语言应用方面是世界上最有成就的一位画家，他的艺术实践完成了很多美感体验与表达，使我们了解了绘画表现形式还有更多的可能性。

　　我们的写生课，如果在写实方法以外，还能尝试几种别的表现形式，这表明我们有特别的审美体验。没有感受的人在这个写生环境下往往会束手无策，只有在艺术上有自我认识，并能在客观物象上发现兴趣点，才能画出那点特别的东西。

　　形态原素有时可以直接借助客观物象，有时则需要创造。图3.43龚贤这幅《汉阳行舟》中枯树作为线的结构是容易看到的元素，可是与这些树有着纵横关系的横线则是龚贤创造出来的。他首先应当有这种意识，然后才能寻找与这条横线有关的生活现象。能够直接借用固然很好，借用不上则需要创造。这张画是通过云雾压出一条横向的线，这条线感觉是云雾遮蔽下露出的部分有相物体，非常自然，既完成了纵横的对比，又不感觉生硬。这就是形态表现上的匠心所在。大师绘画的完美性都含有作者艰辛的劳动，因此好画都比生活现象更美、更纯粹，意蕴更深厚。

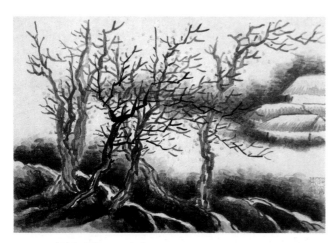

图3.43 〔清〕龚贤/汉阳行舟

图3.44 〔清〕虚谷/西瓜果品

图3.44是虚谷所画的《西瓜果品》。在现实生活中，我们容易看到的形是西瓜的三角形，不容易看到的形是柿子和叶子构成的一组多变的复杂形。没有形态意识是不会把叶子作为一个平面形来认识的。这幅画的主要旨趣是通过两个不同质地形的对比来传达一种妙趣，这是虚谷给我们带来的视觉体验。生活中到处存在着审美因素，我们能够发现它就有机会表现它，反之则是无意图地被动地画。

对类似这些形态因素的捕捉有所认识，则会提高审美敏感性和运用形态因素构成画面的能力，这就是我们研究的意义。

（三）作业点评

形态结构一节的作业点评我们要从以下几个方面展开。

1. 形态布局

画面通常由几个不同形态构成，像图3.45这幅写生，物象摆放在左下方，留出右上方大面积空白，画面产生了不平衡之感。平衡是画面结构的第一要求，没有平衡就会感到不稳定。如果在这个基础上加点东西，像图3.46那样，既有画面形态的变化，又能获得均衡的组织，是形态结构经营的基本内容。

2. 白形布局

在中国画表现中，空白形的经营十分重要，这也是中国画的特点。同学们总是关注实形的变化，而对虚白形缺乏经营，见图3.47和图3.48。那么白形如何组织才好呢？这个问题我们已经探讨过，虚形要和具体的实形同样经营才行。虚形也要有点、线、面的组织变化，画面的上下左右及四个边角的空白都应纳入白形结构去考虑，这

样才能使正负形有良好的联系。图3.49和图3.50这两幅学生作业在白形经营上是非常成功的。画面上下左右十分均衡，白形借助物象生发出一种独特的节奏美感，变化丰富，自然而然，是领会白形结构的上乘之作。

3.单形布局

在写生中由一个单形布局画面是最常见的，正是由于这个单形是唯一的布局因素，它的外轮廓和形之内的处理非常重要。外轮廓的变化要富有节奏感，这种节奏感不单在形的动静变化上，还在浓淡和线面的转换中。应让形的外轮廓具有丰富的变化，并形成有趣味的节奏感。形的内部要充满生机活力，但在寻求无限变化的时候，不要破坏整体的气韵，这是至关重要的，见图3.51。同学们的写生常常出现的问题是所画之形缺少美的塑造，这个问题应该从两方面来探讨：一方面是外轮廓形缺少节奏趣味，如图3.52、图3.53；另一方面是形的内部对比过于强烈，削弱了外轮廓的变化，如图3.54。

缺少画面思考的现象十分普遍，除了以上分析的问题外，形态结构零散、简单，过度设计，边边角角的经营不到位等问题也很普遍。这些是刚开始学习画面布局时常见的毛病，虽然现在来谈画面结构的秩序性和节奏感还为时过早，不过基本问题解决不好是顾不上更高要求的。能够按照审美要求构成画面不是件容易的事，若要把画面结构处理得精妙就更难了。有些同学为了追求形的结构变化，把画面处理得非常杂乱。若让他们画得整体一些，往往又会显得很简单，这是把握分寸的问题，艺术修养往往就体现在这种对分寸的把握之中。

作业：完成一幅写生。

要求：有形态结构。尺寸不小于30cm×40cm。

图3.45　学生作业/响水湖写生/2019

图3.46　学生作业/形态结构研究/响水湖写生/2019

图3.47　学生作业／天门山写生／2005

图3.48　学生作业／圆明园写生／2019

图3.49　何晓军/庆阳写生之一/2018

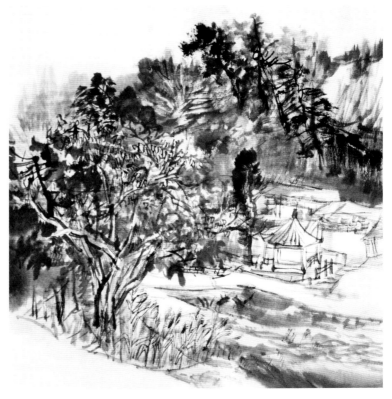

图3.50　何晓军/庆阳写生之二/2018

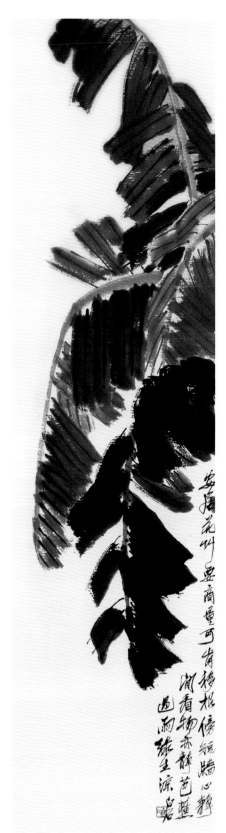

图3.52　学生作业/大龙门写生/2018

图3.53　学生作业/圆明园写生/2019

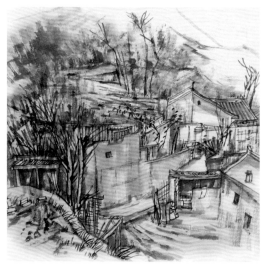

图3.51　齐白石/芭蕉/约1942　　　　图3.54　学生作业/平凉写生/2018

三、画面布局（中）

（一）形色结构

形色结构是画面通过形的不同墨色关系和色彩关系形成有序的组织，以表达我们的审美心理。

1.笔墨结构

中国画的色彩与西画有很大不同，其独特的用色方式与中国人的思维特征相一致。表现特点是：不做物理属性的简单传摹，将世间万物转化为笔墨关系，通过点、线、墨块这些基本因素，在浓、淡、干、湿的墨色变化和富有概括力的色彩辅助下，揭示主体对宇宙万物生成机制的认识与体会。中国人通过浓、淡、干、湿的墨色变化揭示事物运动的规律和旋律的秘密，将生命的律动体验通过笔墨相对因素在矛盾与统一的变化中呈现，这是中国画的表现特性。

笔墨在表达生命形式体验时，形成一种有势态变化的结构，这种结构与体验到的生命形式相吻合。笔墨结构是指笔墨形态之间的有机排列和组合，这种排列与组合的结果与画家的审美趣味、学养、经历有着密切的联系。传统画家把笔墨形态之间的势态营造视为能够揭示生命形式最直接的方法，故笔墨结构实际是创作主体对生命形式体验的形象化表现。

我们所感受的生命形式是复杂而丰富的，苏珊·朗格描述这种现象时写道："这样一些东西在我们的感受中就像森林中的灯火那样地变化不定，互相交叉和重叠；当它们没有相互抵消和掩盖时，便又聚集成一定的形状，但这种形状又在时时地分解着，或是在激烈的冲突中爆发为激情，或是在这种冲突中变得面目全非。所以这些交融为一体不可分割的主观现实就组成了我们称之为内在生命的东西。"（《情感与形式》）那么艺术形式将如何传达这种变幻莫测的生命内质呢？画家黄宾虹在他的山水画中是这样表达的：他借助了许多物象为媒材，但这些物象落实在画面上的时候已成为表达审美感受的符号，并转化成了点、线、面、体、干、湿、浓、淡、粗、细、软、硬等视觉因素，再通过这

些视觉因素的有机组织，形成各种大小、有无、疏密、刚柔、虚实、开合、强弱、静噪、阴阳、奇正等因素的对比关系，他在对比中注意协调整个画面，最终构成一种有秩序、有节奏的画面，借以表达创作主体的审美感受与理想。这就是黄宾虹落实生命形式感受的基本过程，见图3.55。

这种笔墨形态的有机排列和组织是符号性的表现形式，可以把复杂、深奥、丰富的审美感受简化、清晰为一种形式，让更多的人领会到创作主体所意会的东西。既然是符号性的表现形式，就带有较强的抽象性，因此笔墨形式不是模仿真实的客观存在，而是通过点、线、墨块及浓、淡、干、湿的变化完成某种传达。然而我们生活在一个物理世界中，已经形成了物理属性的认识习惯，对于客观世界的认知性和实用性十分敏感，因此我们常常受到物理属性的束缚而无法得到审美体验。

中国画的创作以揭示内在的生命活力为标志，如果上升到理想至美的境界，是要看能否触及这个世界本源的东西。从这个意义上看，中国画的理想追求不是一般的艺术活动，而是一项高境界表达的智慧活动。且看虚谷、齐白石、黄宾虹画中的笔墨结构，奇中有正、缓中有急、虚中有实、平中有险。在矛盾之

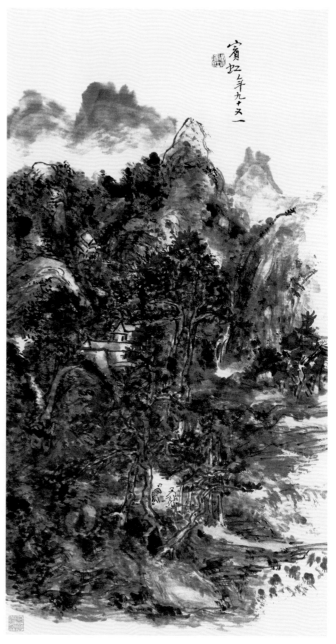

图3.55　黄宾虹/设色山水图轴/1954

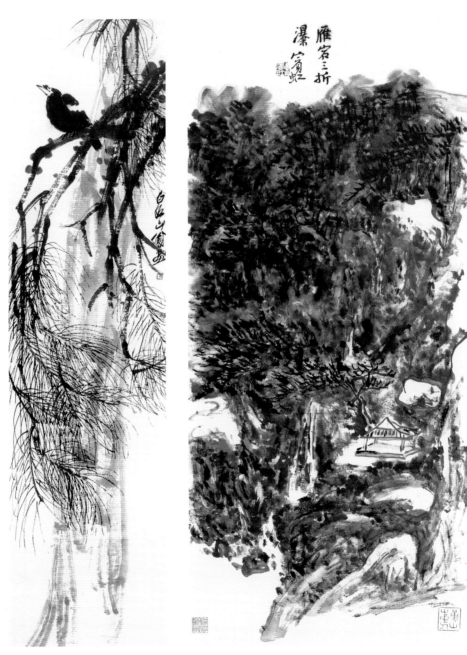

图 3.56 齐白石/松树八哥/约 1928　图 3.57 黄宾虹/雁荡三折/年代不详

中求和谐，用辩证的方法把握众多因素的变化，获得势态表现的勃勃生机，以此契合大千世界本体内蕴，是中国画笔墨结构的真实追求，见图3.56、图3.57。

我们所要把握的形象既要有鲜活的个性特征，又要能体现表象内里的生机活力、韵律与节奏变化。生命机制往往表现为抽象结构，常常是直观所不能见到的客观存在，是融进主观的审美情趣、学养及认识，在客观现象诱发下形成的一种心理反应。在落实审美感受的过程中，画面所有的物象都不再是孤立的生活现象，而在主观情感的筛选和改变下，或加强、或削弱，或被剪裁、或被创造，所有能够确定在画面上的东西彼此之间都形成了审美联系，它们通过有序的组织来印证创作主体对生命形式的精微体验，所建构画面的单纯性、简化性，比直观生活更简洁、更纯粹，这就是笔墨结构创造的意义。

笔墨结构是画家对物象提炼、概括、形式化、秩序化、节奏化、意趣化的产物。在创造这种结构上，中国画已经形成了一定的审美法则。在法则之中，笔墨结构表现有高低之分；在法则之外，笔墨表现可视为无笔墨。这种法则对用笔质量、力度追求、笔势关系、墨色变化均有一定要求，其表现性在历代画家的创造性艺术实践上得到了极为丰富的总结与归纳。这些资源就是我们今天直接可以传承的，见图3.58~图3.60。

2. 色墨结合

随着西学东渐，中国画家在东西方双重艺术教育的影响下形成了对两种文化的理解，不仅继承传统表达方式，也掌握了西方美术教育中的色彩学，对中国画的创新、发展注入了新的能量。中国画色彩表现在当代发展中，既不能放弃固有的水墨观念和表现方法，像西画和日本画那样发展下去；也不能无视现代人对色彩的感受和表达上的需求，而固守水墨表达方式。在这两者之间还存在着一类墨色与颜色相结合的实践，既延续了传统表现方法，又有色彩感受的表达，这种表达方法姑且称之为色墨结合的表达，超越了传统色彩表现的方式，在中国画色彩表现上是一种新的突破。

这种表达以单色与墨、多色与墨的浓淡变化布局。单色与墨的对比使用，实际上是中国传统的表达方法，在极简约的色相表现中，运用色形的变化来满足视觉上的丰富效果。这种画面布局基本限定在两维空间，极富有装饰味道。图3.61以朱砂单色布

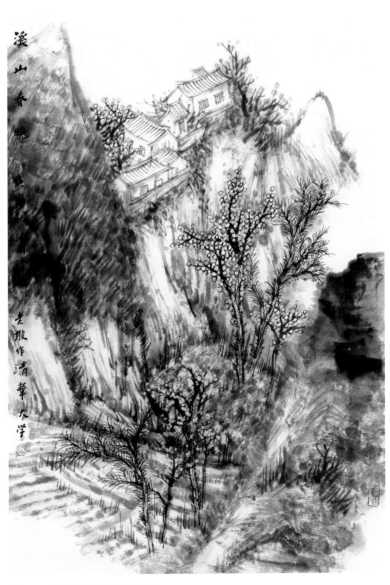

图3.58　韩敬伟/溪山春晓/2010

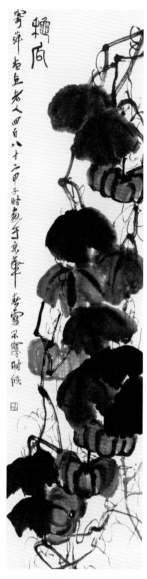

图3.60 〔清〕龚贤/山水册页

图3.59 齐白石/秋瓜/约1946　图3.61 〔唐〕阎立本/步辇图（局部）

图3.62　〔唐〕李重润墓道东壁/仪仗图　　　图3.63　潍坊木版年画/白珠关

局画面，其丰富的效果全凭色形面积的大小、形态变化来获得，这是一件十分经典的单色画面布局。与其同样经典的单色绘画，我们还可以在唐李重润墓室壁画中看到，朱砂车饰、服饰和武器配饰构成色的结构，它们的布局形成某种色形态势。尽管施色方法仅仅使用平涂，但通过色形大小、疏密变化，创造了十分丰富的视觉样式，这是一种独特的表达方法，见图3.62。

如果多种色相并置使用，常以一色为主，这样不会产生杂乱的感觉。当然这种主色调的色形在画面构成上需要有变化，以其他色相形也要达到一种视觉上的平衡。图3.63民间木版年画在这方面的处理比较有代表性。红、蓝、紫、黄四色互相穿插，设色比较随意，色形变化虽然依附服饰结构，但服饰的结构变化使色形分割有了最大的可能性。一种色相的色形，面积上的大小完全在主观控制下进行。为了使四种颜色并置不会产生杂乱感觉，民间艺人们所采取的控制手段是色形面积的比例，色相要有主次，同一色相的色形要有变化，并且要均衡呼应。

以上介绍的是传统的设色方法，但现代中国画色彩表现已经和传统设色有很大的区别。传统设色多为观念色，现代设色在色彩认识和感受上有了很大的发展，色墨关系有了更多的体验和经验，色相变化、明度变化、纯度变化上也有了更高的色彩追求，这是中国画发展的新趋势。在当代中国画色彩表现中，借鉴敦煌壁画方式、借鉴民间艺术方式，以及西方色彩融合实践还在进行中，以至于完全放弃笔墨，运用矿物质颜料进行表现实践的一路也有很大影响力。各种艺术实践都作过一段尝试，其结果表明放弃笔墨因素作纯色彩表达，其结果类同西画、日本画，将失去中国画笔墨形式的独特表现特征；若固守千百年来的笔墨程式不向前发展，笔墨方式在表达当代人的审美旨趣上又很难令人满意。由此可见，墨色结合一路在今后的一段时期应该是一个发展方向，其结果是将西方绘画同中国画及民间艺术融为一体的整合实践，见图3.64~图3.67。

图3.64 杜大恺/婺源-5/2010

图3.65 韩敬伟/自由的呼唤/1996

图3.66　韩敬伟/曾经的战争/1992/中国美术馆收藏

图3.67　韩敬伟/社戏/1993

（二）作业点评

首先，没有色彩感是中国画普遍存在的问题，见图3.68。这源于对色彩缺乏认识，对色彩表现规律缺乏了解与掌握。在中国画设色中，花青与赭石运用是最常见的组合，也是最没有色彩感的两种色相组合，但在中国画表现中一直在这样配色。那么哪两种色彩组合更好些？这需要通过色彩训练才能提高色彩的感受力和表现力。中国画学科的现代教育已经有色彩研究课程，通过这门课程教学，学生能够掌握色彩构成的基本原理、加强对色彩规律的理性认识，并将其运用于中国画的艺术实践。教学要求掌握色彩构成的基本规律，提高实际运用色彩的能力和素养。通过色相关系构成、明度关系构成、纯度关系构成的分项系列化练习，学生们可以建立主动控制和运用色彩因素的能力，并能在错综复杂的色彩现象中，形成色彩秩序的感受力和色彩美感的表达力。如此这样，中国画的艺术表现力与艺术感染力会得到进一步加强，这是我们这一代画家必须要经历的，见图3.69。

在以墨色为主的画面中，施加一两种颜色与之协调，既存在色相、纯度和明度上的对比与协调，还存在着厚薄的对比与协调，这些问题在实践中都是我们要解决的。在当代绘画中有很多尝试，突破了传统定式，为我们开创了许多新天地，如实验水墨、综合材料、色墨结合、矿物质材料等有趣味的感受式样正丰富着中国画画坛。现代绘画的一切尝试都有利于中国画发展，尤其是对色彩感和色彩表达能力的培养更不容忽视，见图3.70~图3.72。

其次，画面黑白和色彩布局受客观的制约和无秩序的组织是两个难克服的问题。不能超越物理属性的黑白和色彩施用是多数人的绘画结果。这类写生是按照客观实际现象描绘，黑白和色彩基本是眼睛所能看到的现实呈现，没有加进主观的东西，因此不能反映出个人的审美情趣。唯有能够摆脱客观模仿，并根据审美情感需要重构黑白和色彩才是审美组织。黑白和色彩是表达审美心理的要素，毕加索有很多黑白小画，充满了发现与想象，是一种艺术趣味的表达。我们在现实生活中要发现由黑白和色彩带给我们的一种秩序感，这种感觉因人而异，到画面形式完成时，这个感觉才能呈现出来，由此我们可以清楚地看到创作主体感受到了什么。黑白与色彩的组织就是这种美感的落实手段，因此用来模仿客观现实是没有意义的，见图3.73~图3.75。

作业：完成一幅写生。

要求：有形色结构。尺寸不小于30cm×40cm。

图 3.68 学生作业 / 圆明园写生 / 2019　　图 3.69 学生作业 / 色彩构成训练 / 2005

图 3.70 顾黎明 / 山水赋系列 / 2016

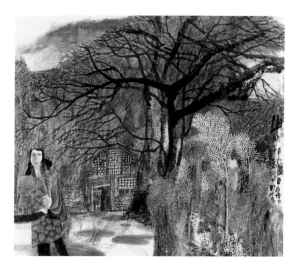

图3.71 韩敬伟/山妹子/1992

图3.72 冯小红/百合/2018

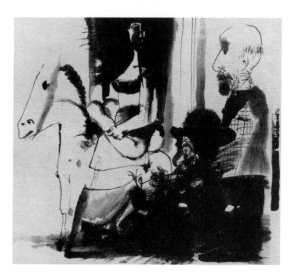

图3.73 [西]毕加索/线描手稿/1967

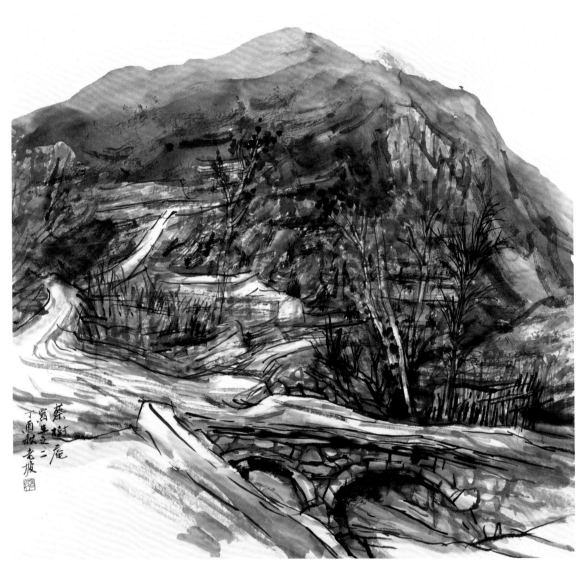

图3.74　韩敬伟/蔡树庵写生之二/2017

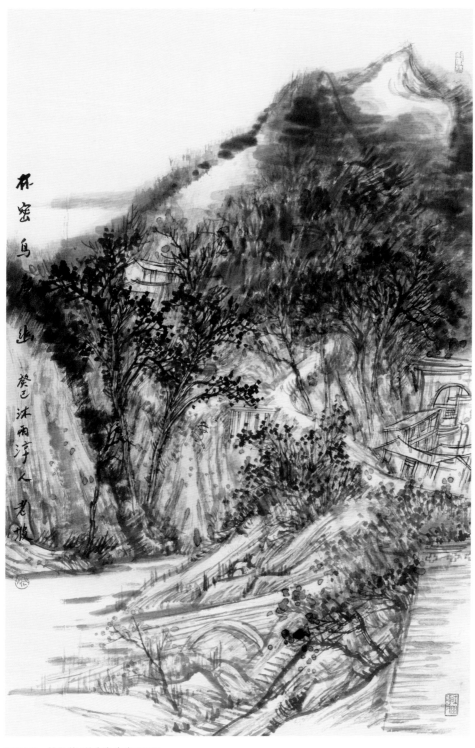

图3.75　韩敬伟/林密鸟声幽/2016

四、画面布局（下）

（一）形质结构

质地结构，是画面通过不同质地对比建立有序的组织，以此表达质地趣味的组织形式。

1.质地概念

质地的原概念是指某种材料的结构性质，引用到视觉艺术中，是指单位面积的肌理构造。质地的存在离不开形态，它作为一种视觉要素，在艺术表现上是通过对比来实现的。例如细腻—粗糙、坚硬—柔软、轻—重、干—湿等，都是质地的对比。质地的感受可分为两种：一种是触觉的，一种是视觉的。触觉的体验是直接的，例如触摸到羊毛是柔软、温暖的，触摸到铁器是坚硬、冰冷的。视觉的感受是视觉对触觉的心理感受，通过触觉经验和联觉获得（图3.76）。绘画表现出的质地变化，照片成像产生的各种质感，这些都是视觉的体验。

质地作为一种视觉要素，很早以前就开始被人类使用。中国的彩陶，西方弥诺斯时期的壁画，都出现了质地表现。在悠长的绘画里程中，质地的功能有时是为表现空间，有时是为描绘物象特征，有时是为增加节奏美感。质地无论承载哪些功能，它都和形态、形色一样，是人类视觉表达的本能手段。

有人认为既使在画面上没有质地变化，也不妨碍艺术表现。回顾西方的绘画历史我们能看到，人类对绘画的认识也是在不断发展的。可以说在后期印象派之前，西方古典主义绘画以质地表现作为主要视觉因素的作品是不多见的。直至西方现代艺术发端，艺术家们才真正把视觉元素从以模仿为旨趣的传统中彻底解放出来，质地表达如同色彩一样，有了独立的追求和表现，见图3.77~图3.79。

图3.76 学生作业/质地训练

中国传统绘画对质地的表现也并不是一片空白，诸如干—湿、枯—润、老—嫩、粗—细等这些质地对比，早已在传统的绘画中有过很好的表现，只是没有把它独立出来进行研究，见图3.80、图3.81。

有关质地表现上的问题，还需要进一步研究、总结和开拓。对于质地的概念，研究范围及组织规律也还需要挖掘、整理。质地与材料、肌理等概念有所差别，它不局限于表达某种物体的质感，也不是综合材料的特别使用。质地表现应该是超越客观现实的，以质地自身的美感和组织关系形成的特别的感性样式，这正是质地表现的价值所在。现代艺术中的质地表现更加丰富而自觉，作为形式元素，它在画面构成上的节奏变化是最富视觉刺激的表现语言，见图3.82、图3.83。我们研究质地表现，目的是拓展视觉审美领域，创造出更有表现力的感性样式，以此给人类带来更多的视觉享受和美的启迪。

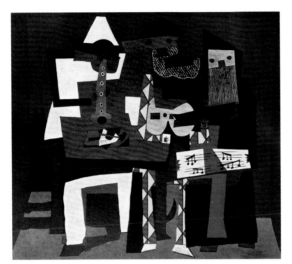

图3.77　[西]毕加索/三个音乐家/1921

图3.78　[西]毕加索/哭泣的女人/1937

图3.79　[德]安塞姆·基弗/西伯利西公主/1988

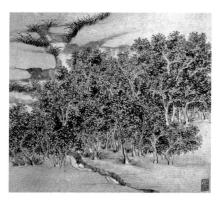

图3.80 〔明〕沈周/东庄图册之四

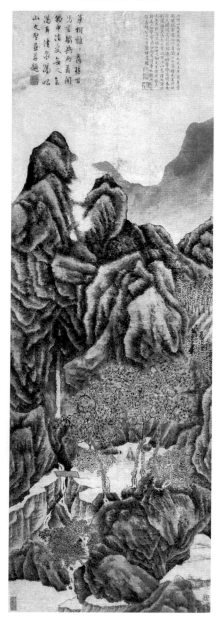

图3.81 〔明〕文徵明/山水图

图3.82　顾黎明／汉·马王堆服饰No.7/1989

图3.83　[德]安塞姆·基弗／乘着黑浪的房子Ⅰ/2006

2.质地表达训练方法

　　20世纪初，西方包豪斯设计学院率先把质地训练纳入基础造型课程。学生们通过研究，促使自己从质地的角度来看待周围的事物。他们进行综合材料拼贴结合手绘的方法，挖掘质地表现上的最大可能性。他们不受表现形式的局限，用种种方法创造出不同纹理的质地效果，并在这些效果的对比中，寻求美感。这种训练使学生对自己的感觉更加自信，不再局限于对形状变化的敏感，开始对质地的差异，如粗糙与平滑、干燥与湿润、坚硬与柔软等产生兴趣，见图3.84、图3.85。

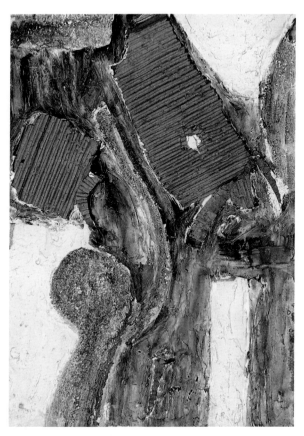

图3.84　学生作业/质地训练/2005　　　　　　　　图3.85　学生作业/质地训练/2005

　　唤醒质地意识是远远不够的，通过训练提高质地表现能力是教学上的新课题。写生中要求有质地结构，是让学生不仅要有质地意识，同时还要掌握质地表现手段。这是丰富学生审美经验、拓展审美表现能力的一种训练。

　　在这种训练中有两个要点：一是发现质地、创造质地；二是把握限定质地条件下的对比关系。

　　质地的发现和创造是绘画发展史上重要的一步。当代最有影响力的艺术家基弗，就在质地表现上作出了突出的贡献，他的作品让我们领略了如此震撼的艺术世界，见图3.86。

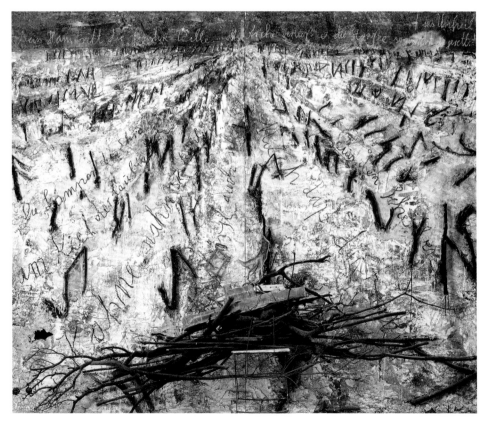

图3.86　[德]安塞姆·基弗/乘着黑浪的房子Ⅱ/2005

限定质地元素是指采用一两种质地元素来组合画面，这是写生的要领。为什么要限制质地元素的使用种类呢？这是由于绘画的目的。自然中的每一物都有特别的质感，我们不可能如同照片一样模仿每一物的质感。我们写生活动的意义与价值在于从杂乱无序的自然中发现美的秩序。要表达这种秩序体验，质地的有机组织是最有视觉表现力的手段。因此，采用少量质地元素表达画面组织上的主次、均衡、强弱、松紧等节奏变化，可以使学习者在限定中激发出更多想象与创造，见图3.87、图3.88。

在初步了解质地表现的基础上，我们设定多种元素综合表现的训练，旨在寻求有机的联系和有趣味的节奏表现，这是较高层面上的表达。这个过程不仅要求具备质地表现的一般能力，同时还需要调动主体审美趣味的能动性。

图3.87 学生作业／质地训练／2005　　　图3.88 王冠男／形质训练／2005

　　多种质地元素的组织很容易形成杂乱和割裂的局面，通过训练我们追求将各种质地元素有变化、有对立地和谐统一在一起。这既是一个认识问题，也是技巧层面控制能力的问题。质地的主次关系，布局的相互照应，强弱虚实的画面控制，互容互渗的协调方法，均是写生活动的基本内容，见图3.89、图3.90。

（二）质地表现常见问题

1.乱用质地因素

　　在自然界提取两三种质地元素进行对比，形成有趣味的组织，这是质地表现的要点。如果乱用质地元素，甚至模仿客观现象的质感，结果都会与质地表现的宗旨相悖。如图3.91，由于元素烦琐，画面很难形成秩序。绘画是一种提炼的过程，好的作品能使观者清晰看到创作者的审美意图。如果无选择地刻画客观物象，艺术高于生活的使命就无法完成了。

2.质地关系不协调

　　我们常常热衷于创造质地变化，却忘了协调关系。在任何一个画面中，两种质地元素都是相互对立又相互依存的。我们来看看图3.92，这是一幅有质地感受的画面，它在质地创造上找到了对应物，并且有限定质地元素使用的意识，但是画面显示出来的效果却比较杂乱，这是因为质地元素缺少主次、缺少联系。质地和形态、色彩一样，都是表达审美心理的外在形式元素，通过组织这些元素能呈现出创作主体的内心世界。本节写生实践要求提取质地元素，是采用质地元素表达审美情趣的一种训练，应用得好将会提高我们绘画表现力，也会创造更为丰富、强烈、有趣的视觉样式，让观者获得感动。

　　作业：完成一幅写生。

　　要求：有形质结构。尺寸不小于30cm×40cm。

图3.89 学生作业/质地变体训练

图3.90 学生作业/形质训练

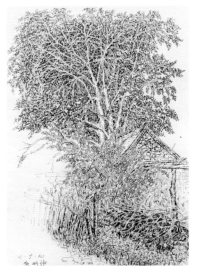

图3.91 学生作业/天门山写生之二/2005

图3.92 学生作业/陕北写生/2017

五、空间表现

（一）中国画空间表现

二维空间表现是中国画的特点。中国传统绘画始终没有走上写实模仿的道路，这是重表意不重状物的缘故，尽管强调"外师造化"，但结果是"中得心源"，这是中国人的艺术原则。因此，我们所要画的内容一定蕴含着创作主体情感因素，带出创作主体的审美趣味。这种内容的表达，是超越客体存在，按创作主体审美心理构成画面的表达方式，故二维空间最适合这种表达。这将使绘画元素的形、色、质自身的表现性得到充分的体现，其组织关系所蕴含的人文精神也会得到完满呈现。我们内心世界许多丰富、微妙、深奥的追求，也可以通过这种表现方式，在不受客观现实的束缚下得到自由的表达。

中国画的空间表现与中国书法的空间表现相同，虽然借助客观物象，但其组织结构是抽象的。这种造型的空间表现，体现在点、线、墨块组织上宾主朝揖、上下相望、疏密相兼、前后相合、刚柔相济、大小相副、虚实相生、阴阳起伏的变化上，所组成的富有生机的生命情境和笔墨形态带来的视觉张力的形式结构，构成了中国画的空间意境（图3.93~图3.98）。这种空间意境的表现在中国花鸟画上的体现最为成功，也最具代表性。图3.99齐白石的绘画《松鼠》中，细枝条组成的面与粗枝干形成的线产生疏密、强弱、刚柔的对比，再以两只松鼠作为点状元素丰富画面，笔墨形态分割出的空白形状变化丰富，创造了生趣无限的空间意境。

虚谷所作《鱼笋》，形态在空间中呈现不同方向变化，疏密纵横、大小主次的秩序组织都是在二维空间中进行的，见图3.100。

民间皮影与中国画的空间表现有相同之处，不一味追求客观真实，而是将现实形态抽象为符号化的形象，呈现出似点、似线、似面的形态，构成平面图式，是一种别具特色的视觉样式，见图3.101。

篆刻与中国画的空间表现也非常相似。图3.102在方寸之间，借汉字结构完成线形长短粗细、疏密聚散的组织，体现出中华民族的审美理想与趣味，通过有限的视觉要素完成无限的视觉体验。

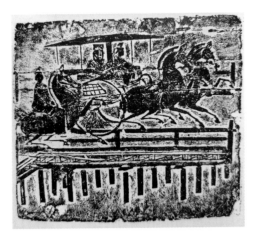

图3.93 〔汉〕四川汉画像砖/车马过桥画像砖之二

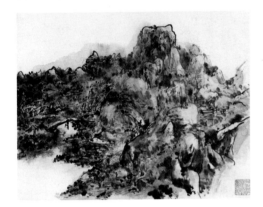

图3.94 黄宾虹/设色山水图册之二/1947

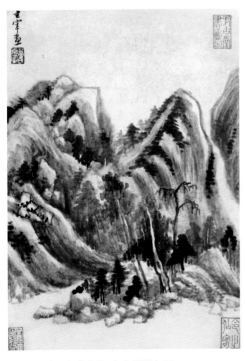

图3.95 〔明〕董其昌/山水图册之三

图3.96 齐白石/玉兰花/约1940

图3.97　李可染/夕照中的重庆山城/1956

图3.98　〔清〕任伯年/梨花春燕图

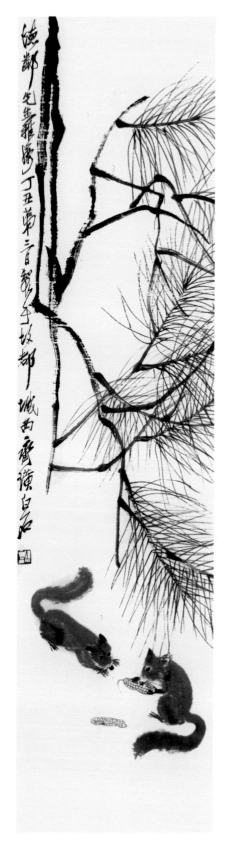

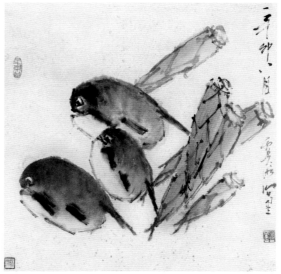

图3.100　虚谷/鱼笋/1891

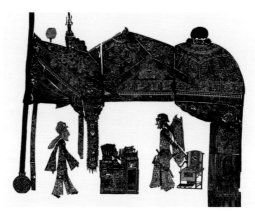

图3.101　民间美术/皮影

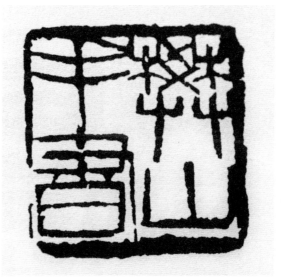

图3.99　齐白石/松鼠/1937

图3.102　齐白石/樊山手书

（二）作业点评

　　客观的描绘是常见的。中国现代美术教育受西方绘画影响很大，透视学、解剖学等客观表现能力的培养，即写实能力的培养是20世纪学院教育的主要内容。写实能力是非常重要的基本功，它可以解决"能画"的问题，否则我们丰富的审美体验将无法呈现出来。我们写生的第一阶段就是要考察写实能力，但写生的意义却远不在此，图3.103、图3.104两幅作品在表现什么？除了老旧的房子和远处山头的岩石，我们从中还能感受到什么？而从图3.105和图3.106中我们则可以透过表象窥见某种特别的感受，这是个人心理的真实感受，也是写生中所要表现的内容。作品已经超越了对客观现象的模仿，上升到审美心理的表达。在二维空间中创造变化而均衡的画面，并传达出特殊的节奏美感，这是写生实践更高的追求。要提高我们的审美意趣除写生实践外，多欣赏大师作品也是一个很好的渠道（图3.107~图3.110）。

　　作业：完成一幅写生。

　　要求：在两维空间上进行表现。尺寸不小于30cm×40cm。

图3.103　学生作业/天门山写生/2005

图3.104　学生作业/天门山写生/2005

图 3.105　曹润青 / 蔡树庵写生 /2017

图 3.106　学生作业 / 圆明园写生 /2019

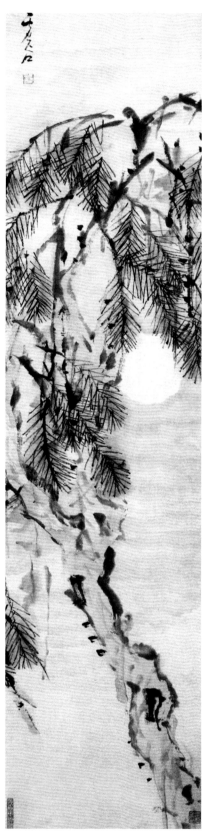

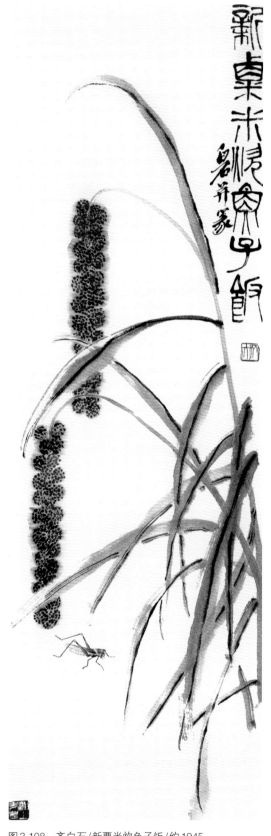

图3.107　〔清〕虚谷/松月图轴　　　　图3.108　齐白石/新粟米炊鱼子饭/约1945

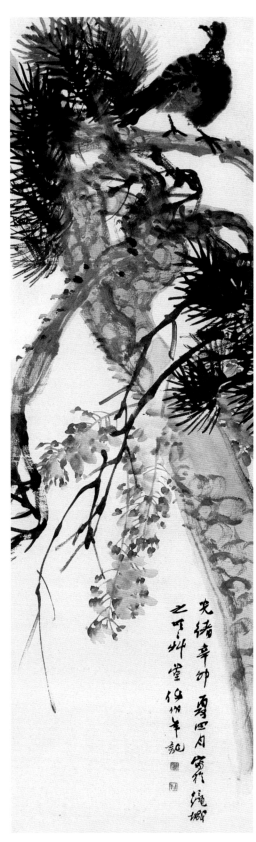

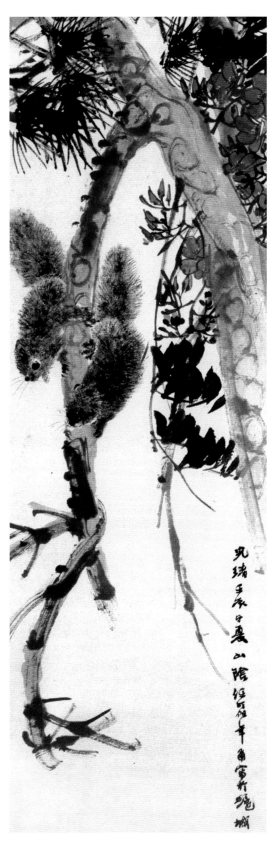

图3.109 〔清〕任伯年/松藤斑鸠图/1891　　　　图3.110 〔清〕任伯年/凌霄松鼠图/1892

六、协调与冲突

（一）相对因素对比与协调的画面组织

对比与协调是组织画面最常用的手法。所谓对比是相对因素产生冲突，所谓协调是在矛盾的对立中求得平衡统一。大多数同学以为绘画只是把自己所看到的东西准确地画下来，然而其旨趣远非如此。好的绘画往往会触及一些抽象的问题，诸如虚实、强弱、刚柔、疏密、纵横等既对立又统一的关系，这是绘画活动的根本内容。万物生命的跃动缘自此，宇宙本体的作用也以此为特征。一般情况下，画面的营造是通过创造相对因素展开，然后再以各种手段使相对因素达到协调统一。

冲突能够创造变化，相对因素的对比即是一种矛盾冲突，可以让人关注，对比越强、冲突越大，也就越让人关注。利用这一手段，可以帮助我们突出我们想要表达的东西，同时它也能够使画面产生起伏的节奏。图3.111是纵横因素的冲突，图3.112是大小、动静的冲突，图3.113是松紧的冲突，图3.114是枯线与润墨的冲突。没有这些冲突就没有对比，没有对比就会混沌一片。应该注意的是，冲突要适度，不要让相对因素各自为政，破坏画面的整体协调感。作为完整的画面，只有冲突而不能协调统一，会造成矛盾双方势均力敌、支离破碎；而没有矛盾冲突的画面，则会毫无生机，呈现静止状态。中国画笔墨形式的表现非常讲究笔势关系，在各种皴法中，笔笔相搭无一笔不讲势（图3.115～图3.117），因此用线常常在长短、粗细、曲直、干湿、浓淡、纵横的变化中完成既对比又协调的组织。这种笔势是画家在众多矛盾展开和解决的过程中，进行适度把握的反映。可以说相对因素在度的控制之下，才能获得势的视觉张力。

协调首先是一个整体的要求，似生命体各个部分的有机联系，这是画面组织的首要原则。画面上每个要素都应该是相互依存、统一协调的，这种统一不是同一性，而是有变化、有对立的和谐统一。

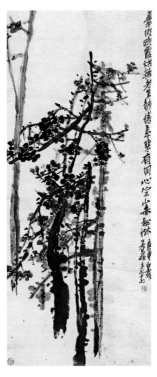

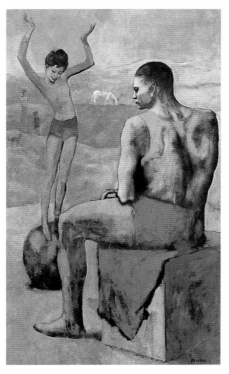

图 3.111 〔清〕吴昌硕/红梅图/1920

图 3.112 〔西〕毕加索/杂技演员与年轻的平衡表演者/1905

图 3.113 〔清〕虚谷/水仙石图轴

图 3.114 〔清〕虚谷/古殿银妆/1876

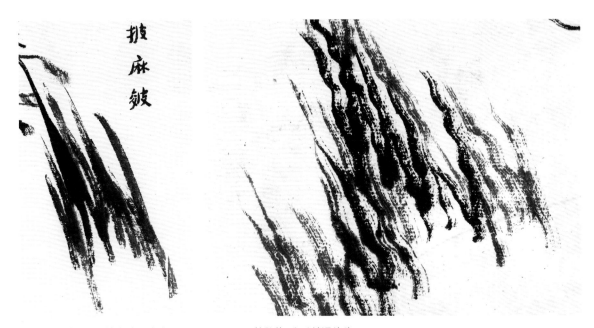

图3.115　韩敬伟/披麻皴课徒稿/2006　图3.116　韩敬伟/牛毛皴课徒稿/2006

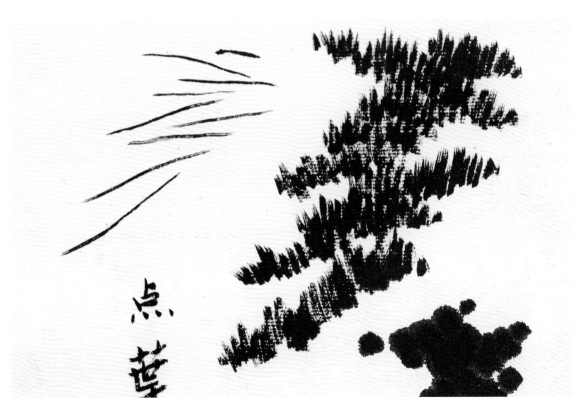

图3.117　韩敬伟/点叶课徒稿/2006

协调方法大体有以下四个方面。

一是形态之间的关系要有联系和照应。所画物象如果各行其是，画面则很难协调统一。图3.118~图3.120这些画面是通过方向上相同、形态上相似获得协调统一的。

二是表现手法的协调性。这是画法或者笔法所带来的整体感。图3.121王蒙的《青卞隐居图》用的是牛毛皴法，图3.122黄公望的《富春山居图》用的是披麻皴法，都有一种内在的协调感。在画法的协调感上，中国的古典绘画是这方面的典范。古人很少把不同的皴法混用到一幅画面里去，所以他们的画看上去非常协调。

三是要有体量的比例。相对因素的对比在画面上所占的分量要讲比重，如势均力敌，两种因素将无法协调。图3.123中静态山岩厚重平静，与相对因素的几棵树产生对比，形成画面最突出的视觉效果，其协调方法是量的比例，如果杂树的面积再多一点，画面就很难协调。图3.124两种对抗的视觉运动力以向左下方的运动趋势为主，以向左上方的运动趋势为辅，在体量上有主次，这使画面既有矛盾也有协调，这是相对因素利用比例关系协调的方式，也是主次关系上的协调方法。由于主要的因素影响力形成主导趋势，因此看上去非常统一（见图3.125、图3.126）。

四是相对因素互相包容渗透。图3.127是塞尚善用的色彩协调方法，这种协调方法是在彼此间相互渗透，你中有我、我中有你地获得平衡与协调。

各种相对因素在组织中，要寻求平衡、和谐、稳定、有机协调，这是对张敛有度、疏密有致、虚实相生、刚柔并济、阴阳互补的把握，艺术的修养在这种适度的把握间呈现出来，见图3.128~图3.131。

图3.118 梅清/黄山图册之光明顶

图3.119 南非岩画/变形的白面人

图3.120 东方志功/不动明王/1937

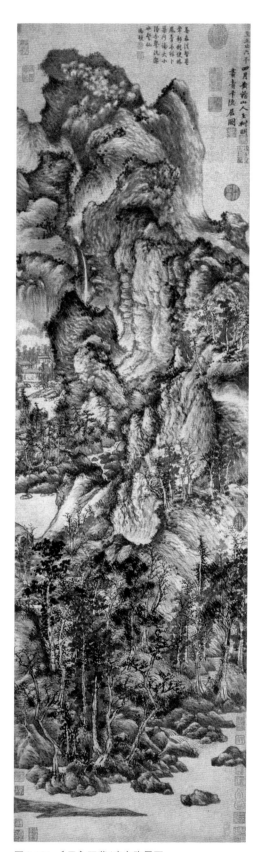

图3.121 〔元〕王蒙/青卞隐居图

图3.122 〔元〕黄公望/富春山居图（局部）

图3.123 〔清〕龚贤/山水册之四

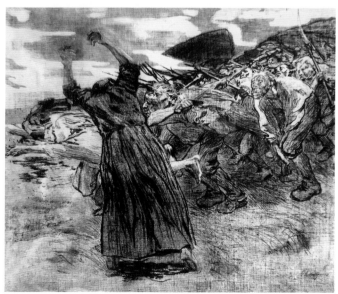

图3.124 〔德〕珂勒惠支/暴动/1903

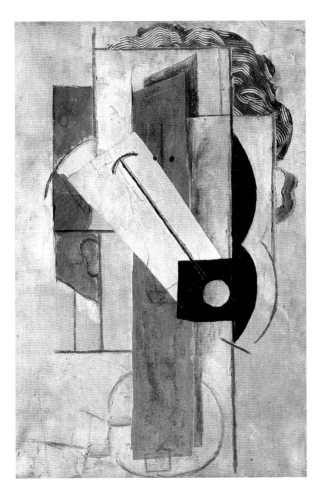

图3.125 ［西］毕加索/一个女孩的头像/1931

图3.126 东方志功/风神/1937

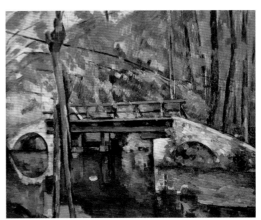

图3.127 ［法］塞尚/曼溪之桥/1879

图3.128 〔清〕虚谷/柳叶穿梭/1896

图3.129 〔清〕龚贤/八景山水页装卷

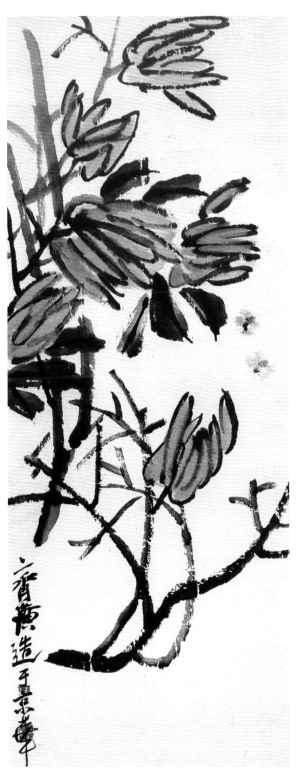

图3.130　齐白石/佛手/约1920　　　　　　　　　图3.131　黄宾虹/山居车水图轴（局部）

（二）作业点评

1. 冲突

画面没有冲突，体现在缺少相对因素的对比。最常见的是形的雷同，如图3.132所示，形色无变化，质地无差异。又如图3.133所示，没有相对因素对比的画面没有冲突，缺少势态变化，也没有突出要表达的东西。作画之际没有强调要表现的东西，观者也不知画者在画什么。但绝大部分同学是理解冲突的意义，并能有良好表现的，如图3.134~图3.136。

2. 协调

协调表现在物与物的呼应，不同形态的主次关系，不同因素相互渗透及表现方法的协调统一上。我们看看图3.137，相对因素对比非常强烈，但是缺少协调处理。由于两种因素在面积上均等，缺乏主次关系，在相互渗透上缺乏你中有我、我中有你的联系，因此画面给人割裂的感觉。再看图3.138，两种因素使用较好，对比鲜明有力，但在协调处理上欠点火候，如果在左下方渗透一些硬朗的线条与上方的因素呼应起来，这幅写生会更完美一些。图3.139则是白形和灰形两种因素势均力敌，缺少面积比例上的变化，如果两种因素在组织上分清主次并互有渗透，在画面协调性上会有较大提高。图3.140的形状过于平均，缺少大小主次变化，导致画面杂乱。图3.141整与散的两种因素形成了很好的对比，如果下方零散的图形再少一点，会更加完美。

从同学们的写生习作来看，使用对比因素建构画面是没问题的，但在相对因素的协调上还存在很多的问题，需要通过更多的写生实践来提高能力，驾驭众多矛盾的关系，从而获得既有丰富变化，又有统一协调的秩序感，通体气脉连贯、生机盎然的画面。

作业：完成一幅写生。

要求：有相对因素对比与协调的实践体验。尺寸不小于30cm×40cm。

图 3.132 学生作业 / 圆明园写生 /2019

图 3.133 学生作业 / 天门山写生 /2004

图 3.134 汪锁红 / 大龙门写生 /2019

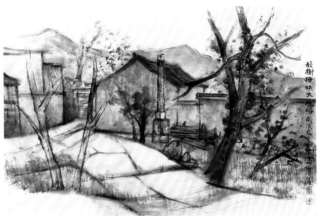

图 3.135 黄景涛 / 秋树掩映大榛峪 /2019

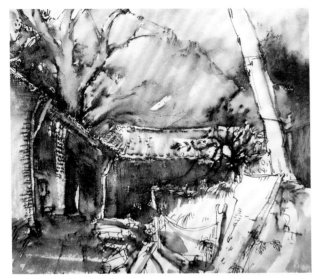

图 3.136 学生作业 / 蔡树庵写生 /2019

图 3.137 学生作业 / 圆明园写生 /2019

图 3.138 学生作业/圆明园写生/2019

图 3.140 学生作业/圆明园写生/2019

图 3.139 学生作业/圆明园写生/2019

图 3.141 学生作业/圆明园写生/2019

七、平衡与运动

（一）平衡

万物的运动要获得平衡，没有平衡就没有存在。平衡从哲学层面上讲：是事物处在量变阶段所显现的面貌，是在绝对的、永恒的运动中所表现的暂时的、相对的静止状态。这种暂时的、相对静止的平衡状态，在事物内因和外因发生变化时，常常会失去原有的平衡。为了能够获得新的稳定，重新建立新秩序从而获得新的平衡，这叫平衡循环（平衡→不平衡→新平衡）。万物处在平衡状态时总是相对稳定和有序的，处在不平衡状态时往往是变化剧烈和无序的。万物的平衡是在动态下求平衡，平衡不断被打破，又不断地获得新平衡，这是宇宙万物运化的法则。现存的万物都是天道自衡的结果，运动与平衡之道也即是天道。

人类秉承天地之性，生来就有平衡觉。在我们内耳中的半规管和前庭就是平衡觉的器官，能感受旋转运动的刺激。通过它引起运动感觉和姿势反射，以维持运动时身体的平衡，这是先天的本能。这种平衡感在视觉艺术中也起作用，对于画面的平衡与否都有直接的反映。

平衡作为绘画形式美的要素之一，对画面结构十分重要，从某种意义上讲，万物都有自我趋向平衡的本能。没有这个平衡感，画面会有一种不稳定、不确定的模糊感觉。

绘画的平衡表现多表现于对称与均衡。对称是人类早期发现的一种平衡方法，西方早期的绘画多采用这种方法。如图3.142所示，这样的平衡画面往往两两相对，质量、形色、距离、大小对等，是事物相同或相似因素采取相称的方式进行组合，构成了一种平衡状态。后来人们觉得这种平衡的方法过于静止呆板，缺乏生命活力，于是开始寻求不对称的平衡方法，这就是均衡。均衡是不等量的平衡，是画面矛盾、差异的诸因素得以协调、和谐的重要手段，作品亦因此形成统一的画面。这种不等量平衡关系，是将画面中物象之形态、体积、重量、强弱、方向、比例及色彩等诸因素依视觉心理及构成原理合理配置、组合的结果，由此呈现出充满生命活力，既运动又平衡的视觉式样，如图3.143。

图3.142 ［意］洛伦佐·迪·克雷迪/同圣朱利安和圣尼古拉斯在一起的圣母子/1478—1537

图3.143 ［法］莱昂·奥古斯丁·莱尔米特/收割者的报酬/1882

（二）运动

生命的本质是运动，平衡也是在运动中求得平衡。在视觉艺术中，运动感是靠视力呈现的。

绘画的运动感是在不动的式样中感受到的运动，这是视觉力的作用。在鲁道夫·阿恩海姆的《艺术与视知觉》中，这种视觉力被看成真实存在的，这种力"并不是理智判断出来的，也不是想象出来的，而是眼睛感知到的。这种感知就像感知到事物大小、位置、亮度值一样，也是视知觉活动不可缺少的内容之一。既然这一张力具有一定的方向和量度，我们就可以把它称之为一种心理力"。这种力与物理运动有区别，它是一种不动之动的现象，"在绘画和雕塑中见到的运动，与我们观看一场舞蹈和一场电影时见到的运动是极不相同的。在画和雕塑中既看不到由物理力驱动的动作，又看不到这些物理动作造成的幻觉。我们从中看到的，仅仅是视觉形状向某些方向上的集聚或倾斜，它们传递的是一种事件，而不是一种存在。正如康定斯基所说，它们包含的是一种'具有倾向性的张力'"。试图探讨静止式样中所具有的"倾向性的张力"的性质和状态，鲁道夫·阿恩海姆还从式样带来的动感、倾斜造成的动感、变形造成的动感等几方面进行了讨论。这些均从视觉的效能进行系统的分析，是现代心理学的新发现和新成果在艺术研究中的运用。

画面的生命感是运动性带来的，运动性的产生是视觉力的作用。这在中国古代心理美学术语中称"势"。解释为"事物发展的外在趋势，也是事物运动的自然规律，是构成事物之间差异的基本特点"（《文艺心理学大辞典》）。中国艺术中对"势"的论述主要包含以下内容：（1）艺术规律论，主要探讨笔势的基本规律和体势特征和审美特

征；（2）内在张力论，主要探讨构成势态关系的内在张力结构。通过对势的探讨，我们可以揭示艺术气韵产生的内在根源，它将气韵这虚玄的概念落实到作品的形式结构中，是艺术创作十分重要的环节。

（三）视觉力的变化与均衡

写生中经常看到有的同学把画面下半部画得非常满，因此产生下沉的感觉，使画面失去平衡，如图3.144所示。图3.145中物体离底边有了一定距离，物体向下沉的力就减弱了，这是单一形态在画面空间位置的变化带来的视觉力的变化。如果一个物体紧贴右边，它有明显向右运动的力，这是边框吸引的结果（图3.146）。如果我们在左边加上若干物体，右侧的圆点减弱了向右运动的力，这是因为左侧的三个圆点有较强的吸引力（图3.147）。画面布局要寻求既有运动变化，又能获得视觉力的平衡。因

图3.144 视觉力变化与均衡（1）

图3.145 视觉力变化与均衡（2）

图3.146 视觉力变化与均衡（3）

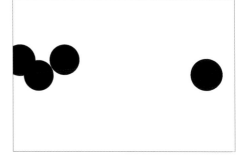

图3.147 视觉力变化与均衡（4）

此写生不是坐下来表达外界事物的直接刺激和某种孤立的物象，而是着眼于事物结构关系上的变化与均衡，这是绘画的主要内容。画面静态和下沉是同学们在写生中普遍存在的问题：画面静态的原因是没有创造视觉力的变化，画面下沉是没有注意均衡的布局。

生命的本质是鲜活的、运动的，绘画的创作主体对生命形式的感受依赖于势态的营造，势态的营造又源于视觉张力。在一个空间中，某一式样虽然有一定运动趋势，但真正有势的关系是两个以上形态同时出现所产生的视觉力的互动作用。这种互动作用构成了某种曲直、刚柔、方圆、长短、疏密、粗细、欹正等冲突与协调的变化，这就形成了一种势的关系。

一般情况下造成画面静止而缺少生命活力的原因是缺乏势的变化。最常见的是形态平行摆放，形态大小相同，形态无倾斜运动趋向，形态纵横力量平均等。因此，我们在形态组织上要注意对倾向性力的创造和视觉力的把握。

从运动感表现上看，形状能有倾向性力十分重要，山水画通常难以摆脱物理属性的束缚，所画形状缺少倾向性带来的运动感，画面往往是静止的。中国花鸟画的布局会好一些，图式大多注意势态变化，如图3.148。山水画也该借鉴此布局，底边不要封死，图式一旦有了运动态势，就不会再有静止的感觉，如图3.149。

形状的势态关系就是运动与平衡的关系。一般情况下两种以上的因素组合在一起要有主次、大小、刚柔、强弱等势态变化，如果平均对待一定会失去运动感，如果变化无度缺少秩序也一定会失衡。

图3.148　〔清〕虚谷/蟠桃　　　图3.149　韩敬伟/春度香椿坪/2010

图3.150 学生作品/圆明园写生/2019

图3.151 学生作业/运动结构实验/2019

（四）作业点评

我们通过画面分析，探讨以下两方面的问题。

问题一，画面静止没有运动感。形状平行摆放、大小均等、无倾向性运动趋势都是画面静止的原因，如图3.150，两个形面的平行关系就是造成静止的原因。如果将上下图形的面积比例和倾斜角度加以改变，画面将打破静止局面，产生运动感，如图3.151。

上下或左右的两个形状大小均等，是造成静止状态的又一原因，如图3.152，如果将左右的某一方体量减少，不但能获得画面均衡，还会改变静止状态。

图3.153中形状无倾斜是造成画面静态的原因，如果将画面下半部分几条平行线和树的垂直略微作些调整，也会改变静止状态。

问题二，不能适度把握形的势态关系而过于动荡。画面静止则缺少生机活力，学生们为了创造这种生机活力总是尽力回避形的静态组织，这样一来另一个问题出现了，那就是不能适度地把握形的运动节奏，造成动荡不安和杂乱无序的结果。如图3.154，运动的形状缺少动静、主次的节奏秩序，画面呈现的全部是动的因素，缺少静态因素的抑制，因此画面有动荡不安之感。在势态把握中会有方方面面的问题出现，但要点只有一个：在运动中求均衡，把握一种富有秩序、节奏、和谐的视觉形式组织。

作业：完成一幅写生。

要求：有运动与均衡的表达。尺寸不小于30cm×40cm。

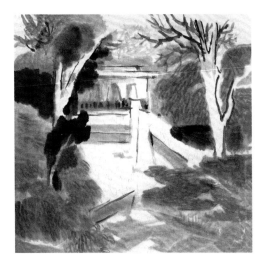

图3.152　学生作业/圆明园写生/2019

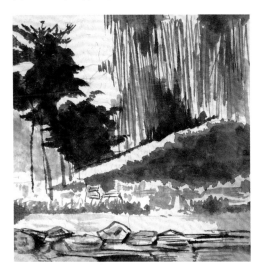

图3.153　学生作业/圆明园写生/2019

图3.154　学生作业/陕北写生/2017

八、画面节奏

（一）画面节奏感的表达

创作主体所感受到的有趣味的节奏感，通过绘画形式落实下来，能让观画者被画面的感性样式所感染。艺术家有不同的节奏体验，并通过某种形式创造艺术品，人类从而可以在丰富而奇妙的艺术世界里得到美的熏陶和启迪。

节奏感在绘画中的表现通过各种因素的组合呈现高低、长短、曲直、强弱、虚实、疏密、松紧、主次等交替显现的变化，这种变化通过控制成为一种有着独特趣味的节奏。节奏的控制是个性化的，是根据创作主体的审美愿望来设定的。比如对疏密节奏的把握，画面总有一处对比最强烈，在其他部位还应呈现不同程度的疏密对比，这种反复出现的变化，因强弱不同、面积大小各异、位置交错变化形成了特殊意味的结构组织，呈现特殊的节奏感觉。

画面节奏感的表达，可以从形态节奏、形色节奏、质地节奏三个方面来进行。

1.形态节奏

形态作为视觉样式的基础因素，其点、线、面、体的布局是否有节奏感是判断绘画趣味的第一要素。节奏感的表达来源于创作主体的美感体验，杂乱无序和没有节奏的画面往往是对景模仿的结果，因此说能画并不代表能画好。一般来讲，有秩序的表达只表明我们已经一定程度地把握了一般的节奏感，但要更特别、更有趣、更丰富、更奇妙，则需要有特别的审美体验，这也是艺术之所以为艺术的根本，我们讨论节奏感的意义也在于此。

写生最常见的是形面的布局，画面的节奏感一般体现在形面外轮廓的变化上（图3.155）。外轮廓没有变化或变化无度，是失去节奏感的主要原因。

　　毕加索的《女人与梨》（图3.156）非常有趣味，观者能从中看到体积大小的变化、碎与整的变化、聚与散的变化。毕加索通过对体积的塑造表达出他对节奏美感的特别体验，这正是艺术家的价值所在。

　　由几条线构成画面的组织方式也是常见的。一般情况下，同学们难以意识到客观现实中几个物象组织在一起时存在着某种美的联系，如果能够关注线条在组织上诸如粗细、曲直、虚实、疏密、纵横的变化与协调，并形成某种趣味表达，就能表达出节奏美感（图3.157）。

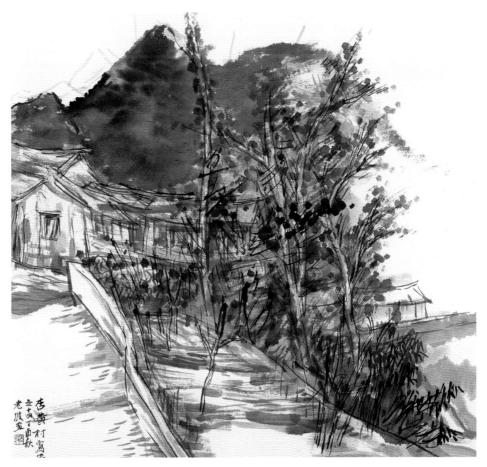

图3.155　韩敬伟/杏黄村写生之十四/2017

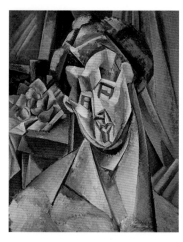

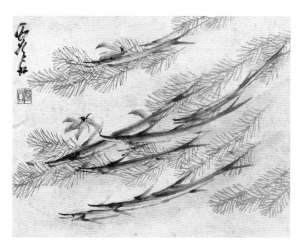

图3.156 〔西〕毕加索/女人与梨/1909　　图3.157 〔清〕虚谷/水草白条

　　齐白石的《枯荷》(图3.158)呈现了一组具有倾向性运动趋势的重墨线条，这组线长短错落、纵横穿插的态势与荷叶的面积及点状莲蓬构成了有运动、有节奏的画面，这是一种美感的传达。

2.形色节奏

　　形色的节奏感是绘画趣味的第二个要素。在画面上要如何表达形色的节奏感呢？一般情况下通过黑白或色彩在画面不同位置上的反复出现有变化地表达。在形色关系的组织中，每位创作主体都按照自己的审美理想安排色形的疏密关系，设计色形的状貌和大小，控制色相和灰纯的关系，这些组织所形成的样式就产生了节奏上的美感(图3.159、图3.160)。

3.形质节奏

　　形质节奏感是画面趣味的第三个要素。形质节奏感表现在不同质地的形在画面不同位置上反复而且有变化地呈现。

　　一幅画通常使用两三种质地元素进行变化组织，这种变化不是服务于客观物象质感的表达，而是符合创作主体审美心境的一种组织。因此在运用质地表达美感时，一定要限定在几种质地，否则会呈现杂乱无序的局面，就更谈不上节奏美感的表达。图3.161虚谷的《茂竹修林》由两种质地元素构成，两种质地概括得很精炼，一种是双勾的竹林，另一种是方正平直的房屋，两种质地面积上有大小、位置上分主次，画面布局既有变化又显均衡，这是形质节奏处理的经典之作。

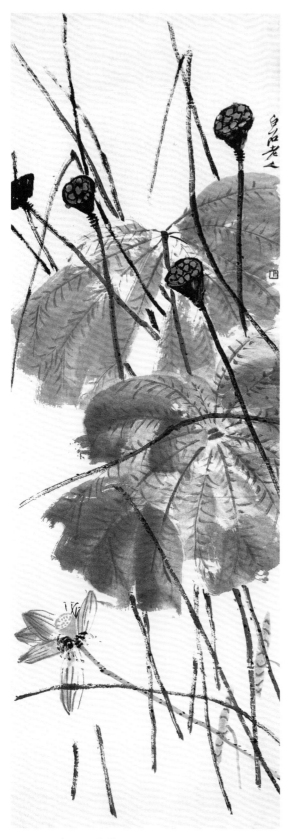

图3.158　齐白石/枯荷

图3.159　齐白石/枇杷图/1941

图3.160 ［法］高更/戴白纱的游泳者/1908

图3.161 ［清］虚谷/茂竹修林/1876

（二）作业点评

1. 形的外轮廓变化缺乏节奏控制，是写生中存在的普遍问题。图3.162这幅习作的外轮廓变化缺少动静节奏控制，平均地、审美意图不明确地外轮廓处理，带给观者杂乱的感觉。我们再来看看经典作品是如何处理的，图3.163所示梅清所作的《黄山图册之文殊院》，形的外轮廓非常讲究节奏变化，这种趣味是个人化的，这就是梅清专属的美感体验。

2. 以线作为构成画面的主要元素是常见的，但往往学生罗列了很多线条却不能形成一个有节奏变化的组织。图3.164这幅习作论技术能力是可以画得非常丰富深入的，但由于没有节奏上的控制，看上去繁杂而无序。我们再来看虚谷的作品，图3.165以线的形态作为画面主要因素，通过粗细、曲直、纵横、疏密、聚散、刚柔的变化构成了画面。虚谷在相对元素的变化中，把握到对比变化上的节奏感，元素虽少，但表达的内容丰富、微妙，这是线的形态最完美的一种秩序组织。

3. 同学们在形色表达节奏感这方面体验较少，黑白和色彩变化无序，还不能控制节奏感。我们来欣赏一下龚贤的作品，图3.166中墨的浓淡变化带来十分有序的节奏变化，雅致和富有韵味的墨色变化使观众能够感受到画家的审美心境。

4. 通过质地因素表达节奏感是很有效果的实践，但多数人有质地创造的意识和能力，却不知道如何去组织，如图3.167就体现出质地组织常见的问题。组织有规律可循吗？我想多样统一、主次明确、节奏感强、运动而均衡仍是质地组织的法则。图3.168是一幅同学的写生，通过两三种质地元素表达出了有节奏的美感，是非常好的写生作品。

5. 在相对因素组织中表达节奏感，是写生中的主要任务，也是最难把握的。很多情况下学生努力去表达内心对美的感受，但常常不能令人满意，这里主要有两种原因：第一种原因是个人审美趣味的局限，审美趣味的形成与修养有关，这决定着表达内容的境界；第二种原因是缺乏表达节奏感的能力。灵活地运用视觉语言表达节奏美感需要通过不断的专业实践获得，因此我们设计了节奏感体验与表达的训练课题，目的就在于提高这方面的认识和绘画的表达能力。

作业：完成一幅写生。

要求：有节奏感的表达。尺寸不小于30cm×40cm。

图3.162 学生作业/天门山写生/2005

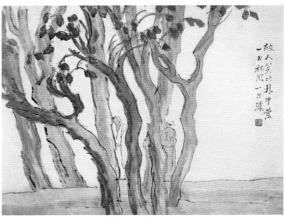

图3.165 〔清〕虚谷/秋林逸士/1876

图3.163 〔明〕梅清/黄山图册之文殊院

图3.164 学生作业/天门山写生/2004

图3.166　〔清〕龚贤/山水册

图3.167　学生作业/陕北写生之二/2017

图3.168　曹润青/大龙门写生/2016

第四讲　笔墨问题

　　我们探讨了审美感受与表达方法，这还不足以完成一幅作品。作为中国传统绘画的表现，还得需要笔墨来完成。简而言之，需要使用中国画材料，通过笔墨结构的营造，来完成我们对审美感受的表达。

　　笔墨是中国文化观念下的产物，是中国人的艺术精神转换为艺术形式的独特的表达方式，是世界上独一无二的。有无笔墨和笔墨表现高下，除了看笔墨功力外，重要的是要看笔墨结构形成的内蕴。如果把笔墨仅看做一种技术行为，不从民族文化心理和哲学观念上把握，很容易练就一些有技无道的画匠，匠人无法体验"大美"的东西，因此笔墨追求也一定庸俗。

　　中国绘画的笔墨表现具有很大的程式性。如画枯枝多呈现鹿角枝和蟹爪枝；画山石不求具体形貌的描绘，而运用比较程式化的皴法使之符号化。这是历代画家对物象提炼、概括、形式化、秩序化、节奏化、意趣化的产物，也是笔墨结构获得规范化表现的结果。笔墨程式化，标志着笔墨形式表现的成熟，因此也比较有利于传承。传统笔墨在长期实践中形成了许多规则，使笔墨在操作时具有了一定难度，因此也有了笔墨功力上的高低之分。那么怎样才能解决这些高难的技术问题呢？古代画家为此积累了大量经验，在用笔、用墨、笔势关系、绘画布局等多方面都作了总结，为学习者提供了详尽的理论指导。当然要想提高笔墨的表现力还少不了长期的习练。当画家的笔墨表现进入高层探索，并寻找到适合自己审美感受和认识的表现形式的时候，这种高度规范性和具有审美同一性的程式就要破掉，重新建立适合自我表现的程式，这就是程式发展变化的基本规律。

　　在山水写生中，有些同学用毛笔和宣纸作画，看起来很吃力。既要考虑画面的问题，还要解决笔墨问题，在布局实践和笔墨表达上不能兼顾，因此建议大家在着重解决画面布局时，可以不限制材料的使用，不要让笔墨技术影响我们解决主要问题。如果画面组织能力很强，想采用笔墨形式表现需要以下几方面的基础：首先要对笔墨价值有所认识；其次要有笔墨功力，即用笔、用墨及笔墨组织的能力。不懂笔墨价值，就不懂中国画为什么要通过笔墨形式传达思想观念的原理。用笔无功力，则画面缺少劲力；用墨没变化，则画面缺少韵致；笔墨组织不讲究，则画面缺少秩序。不用笔墨表达时感觉还良好，一旦用笔墨表达就一塌糊涂，这表明笔墨表现是有一定难度的。有关笔墨基础训练的问题，同学们可以在学堂在线选修山水技法课，这是一门解决笔墨认识和笔墨表达能力的课程，在此不多赘述。

山水写生欣赏

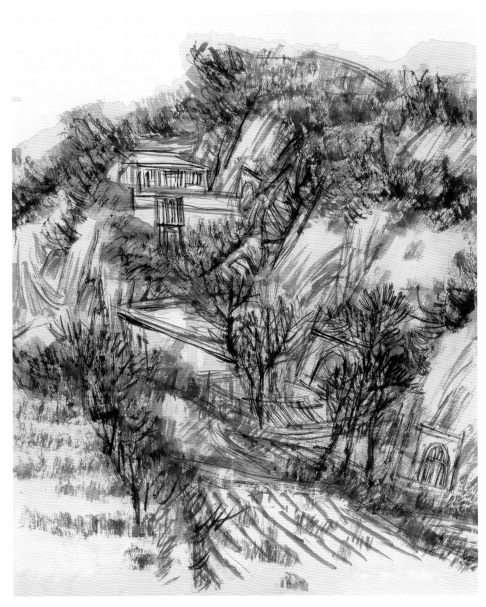

韩敬伟/河南巩义沙峪沟写生/2010

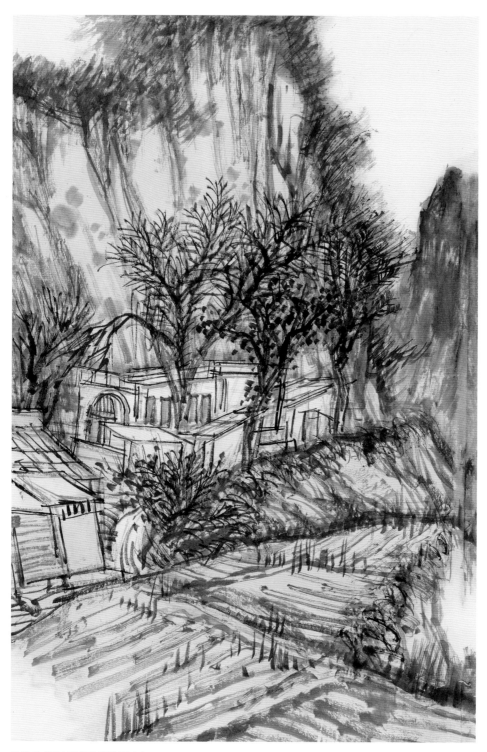

韩敬伟/河南巩义沙峪沟写生/2010

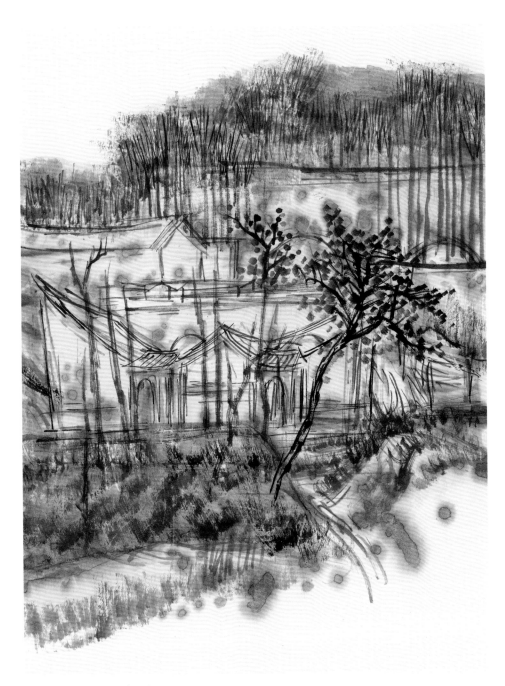

韩敬伟/河南巩义沙峪沟写生/2010

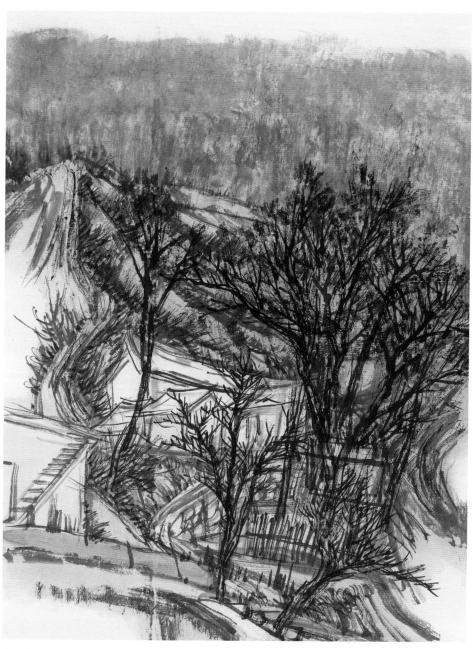

韩敬伟/河南巩义沙峪沟写生/2010

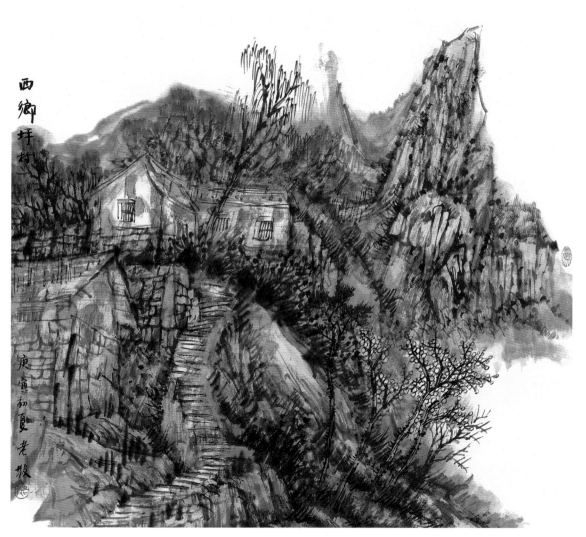

韩敬伟/西乡坪写生/2010

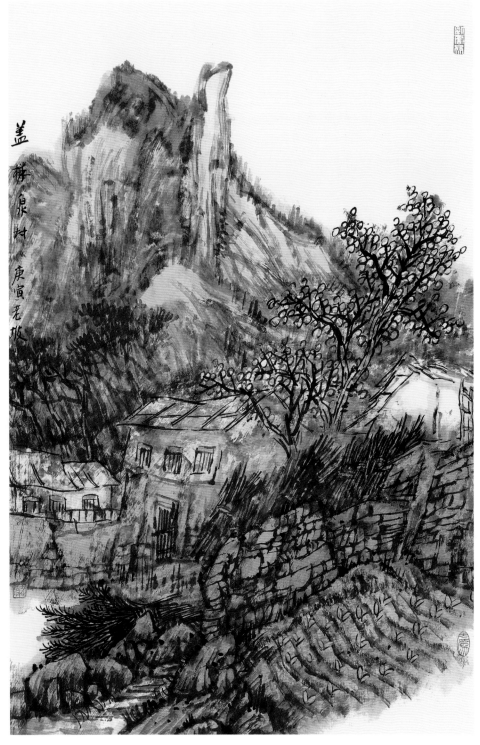

韩敬伟/盖楼泉村写生/2010

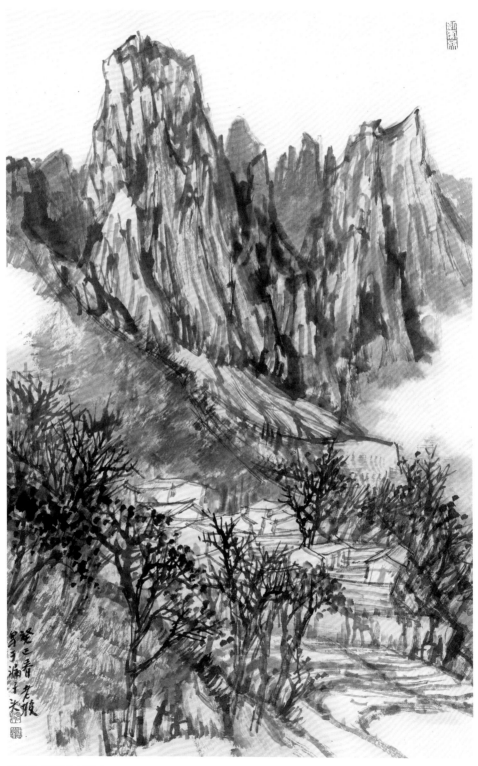

韩敬伟/漏子头村写生/2013

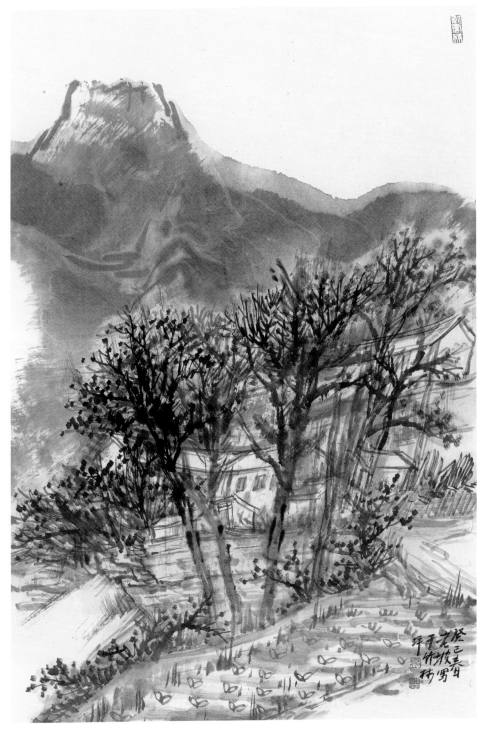

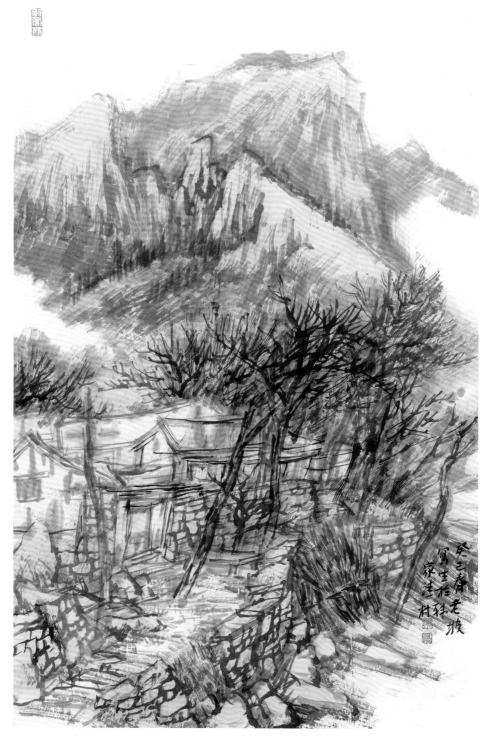

韩敬伟/石板岩韩家洼写生/2013

韩敬伟/石板岩韩家洼写生/2013

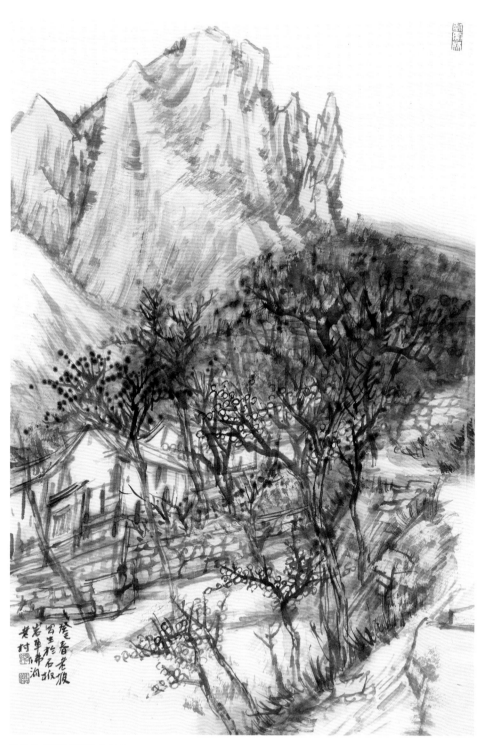

韩敬伟/石板岩写生/2013

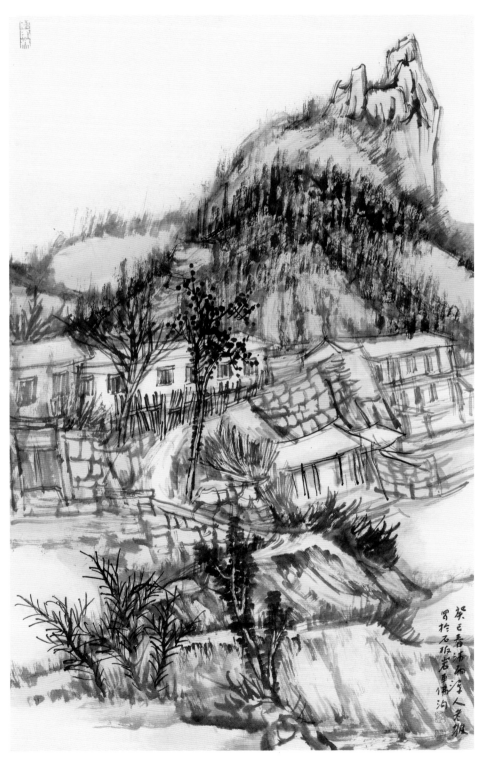

韩敬伟 / 石板岩车佛沟写生 / 2013

韩敬伟/牡丹江写生/2014

韩敬伟/杏黄村写生之六/2015

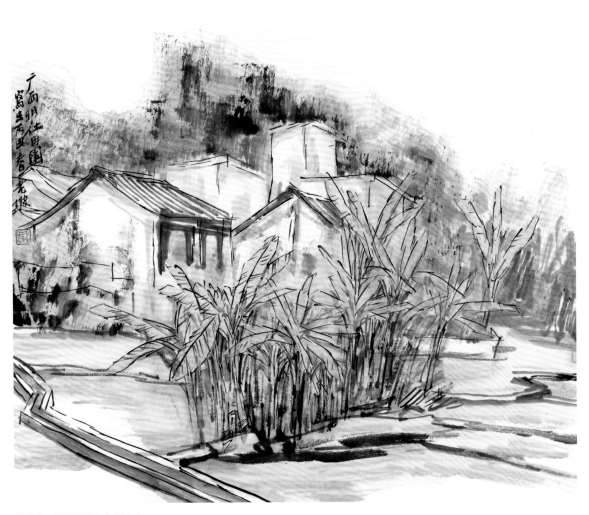

韩敬伟／广西明仕山庄写生／2016

韩敬伟/广西那坡写生/2016

韩敬伟/广西旧州写生之三/2016

韩敬伟/古坑村写生/2016

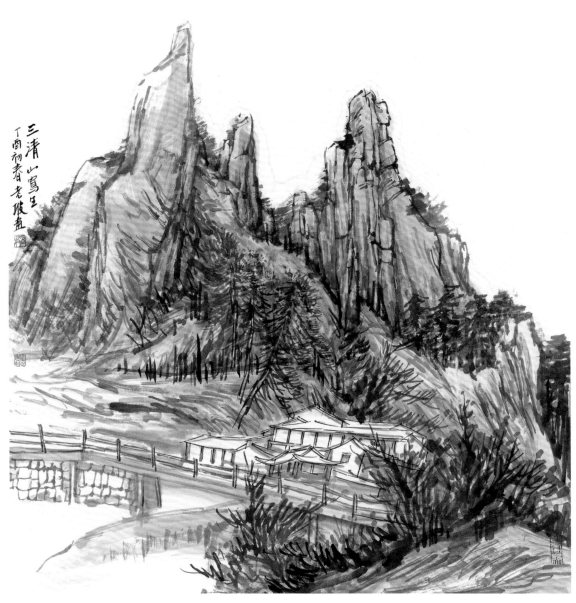

韩敬伟/广西三清山写生/2016

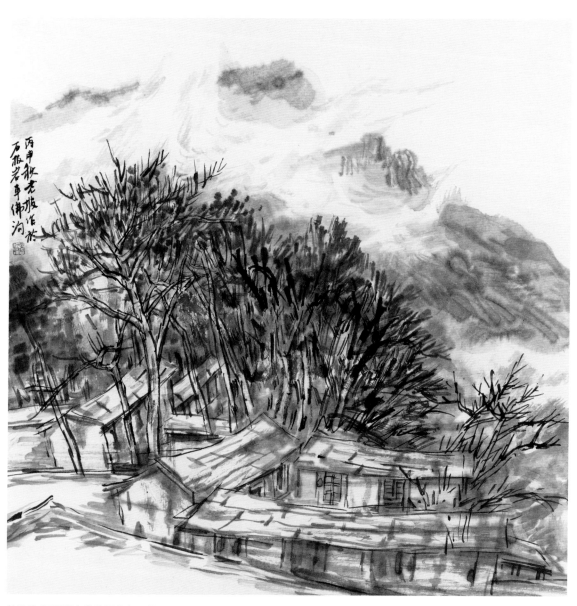

韩敬伟/石板岩车佛沟写生之一/2016

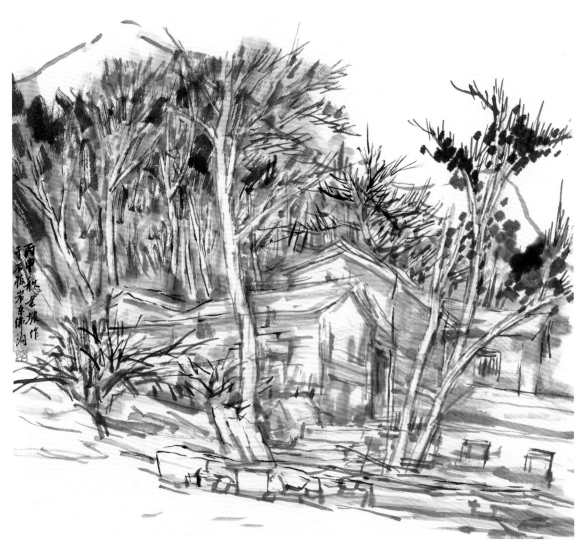

韩敬伟 / 石板岩车佛沟写生之二 / 2016

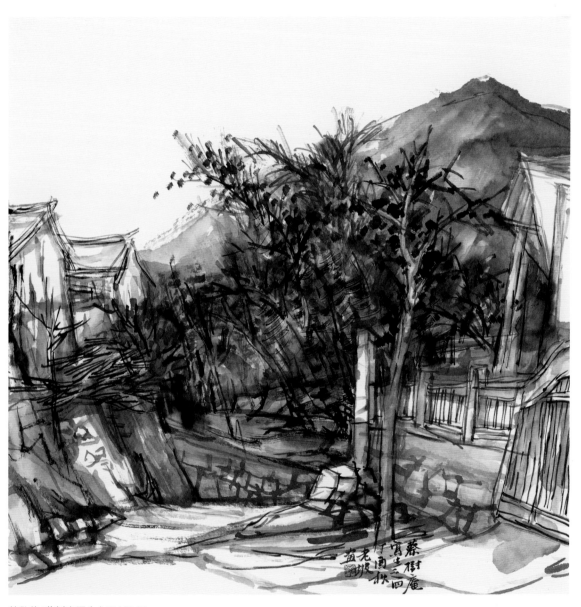

韩敬伟/蔡树庵写生之四/2017

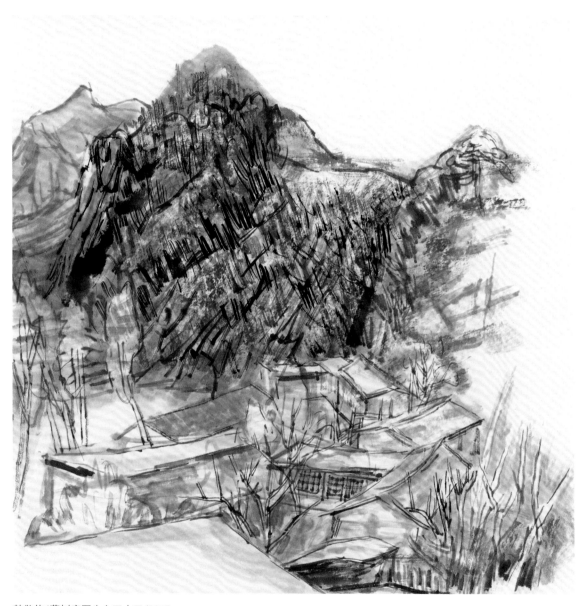

韩敬伟/蔡树庵写生之三十三/2017

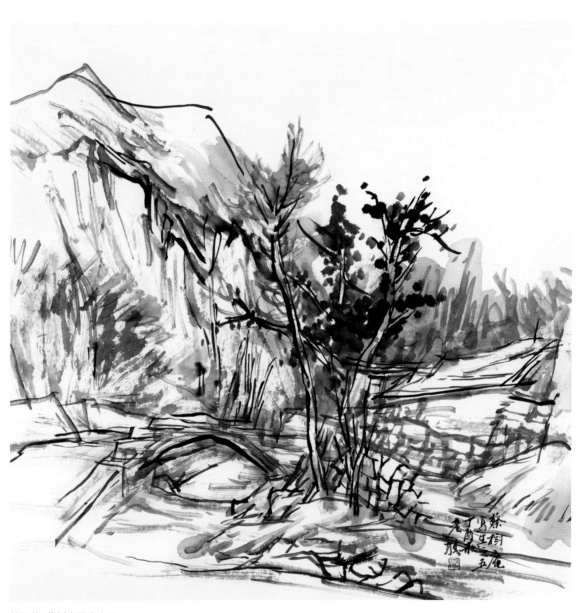

韩敬伟/蔡树庵写生之五/2017

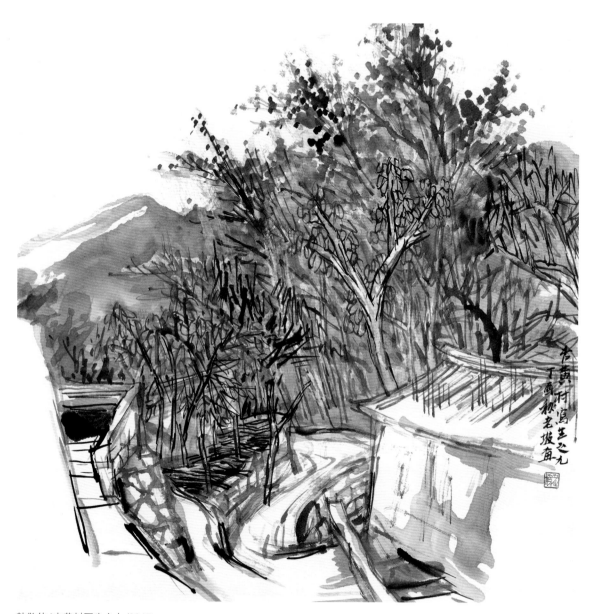

韩敬伟/杏黄村写生之九/2017

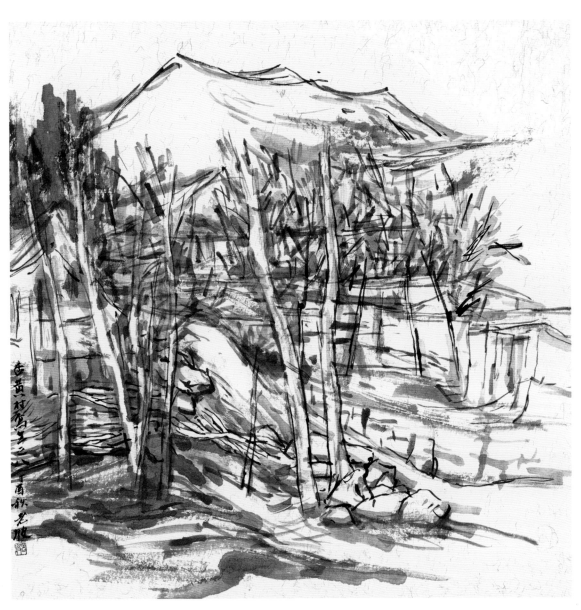

韩敬伟/杏黄村写生之八/2017

韩敬伟/杏黄村写生之十/2017

韩敬伟/杏黄村写生之七/2017

韩敬伟/程阳八寨写生/2018

韩敬伟/蔡树庵写生之二十六/2018

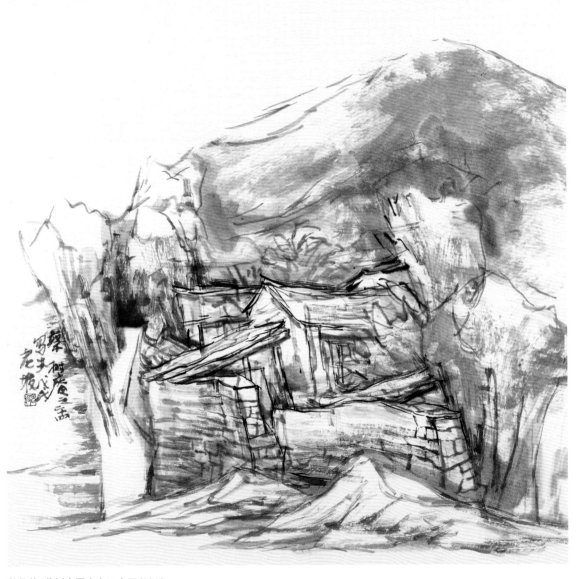

韩敬伟/蔡树庵写生之二十四/2018

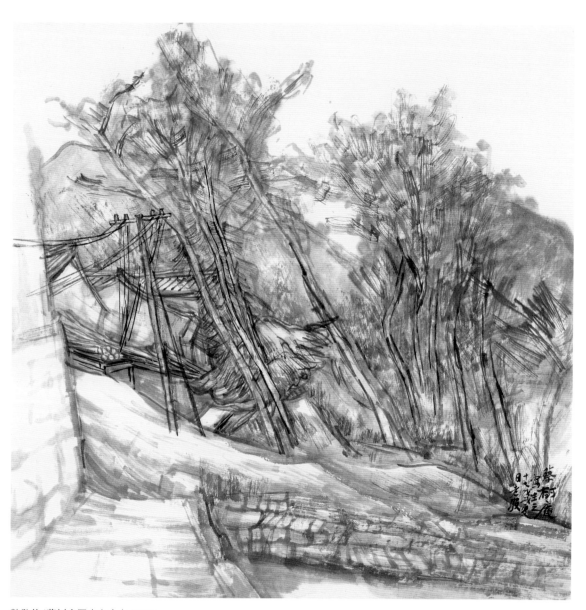

韩敬伟/蔡树庵写生之十七/2018

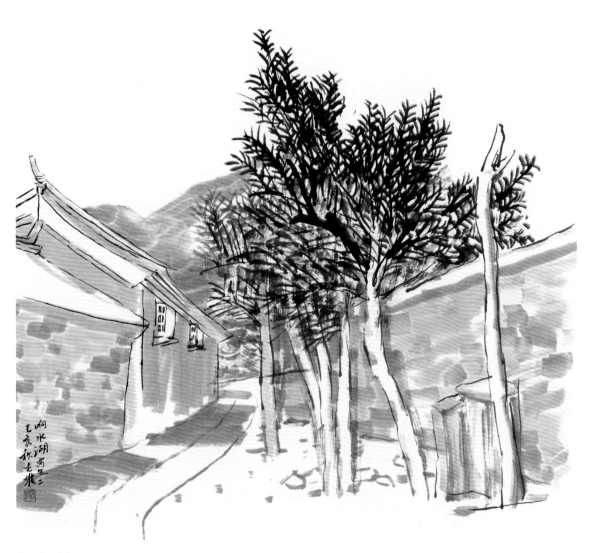

韩敬伟/响水湖写生之二/2019

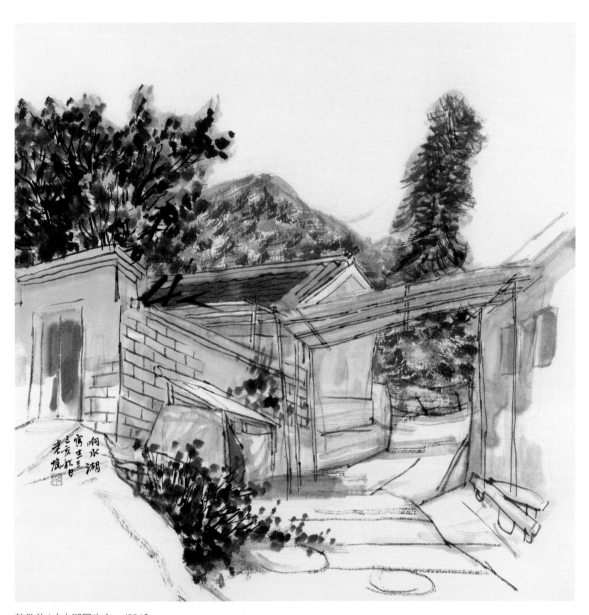

韩敬伟/响水湖写生之一/2019

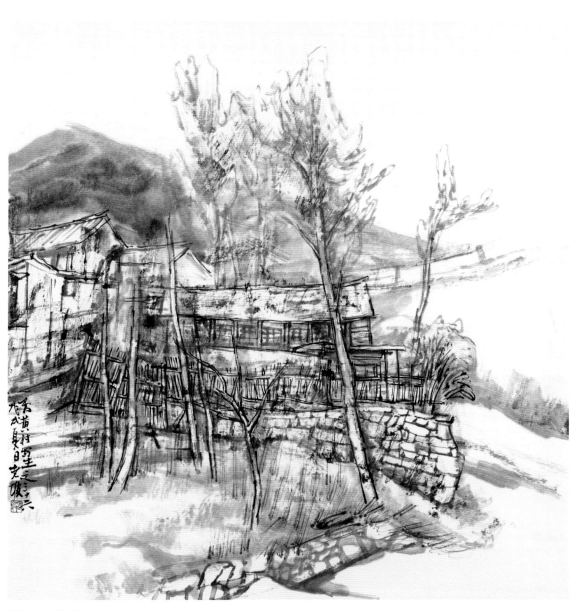

韩敬伟/杏黄村写生之三十六/2018

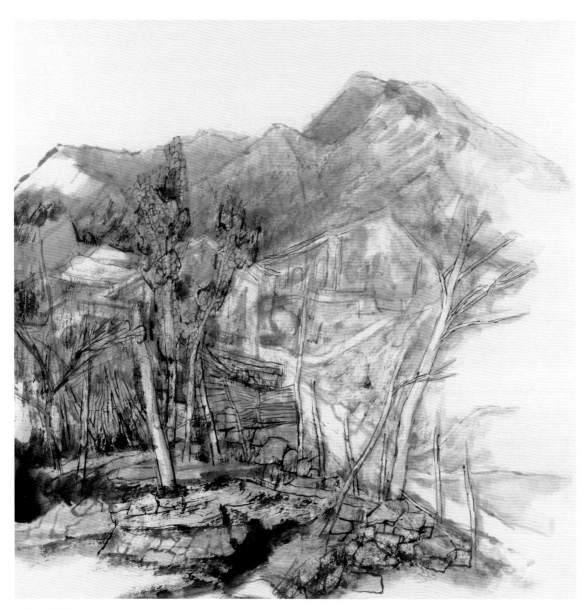

韩敬伟/杏黄村写生之四十/2019

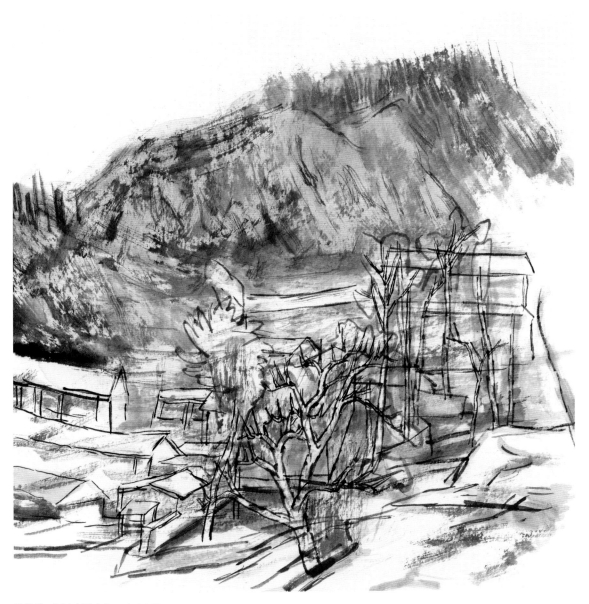

韩敬伟 / 蔡树庵写生之三十 / 2019

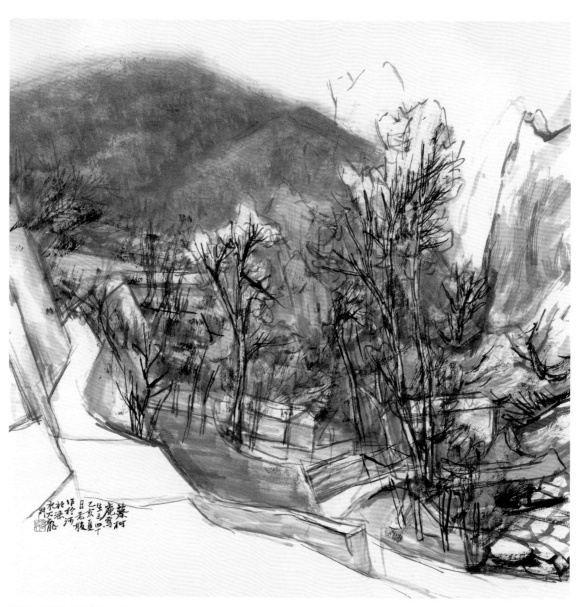

韩敬伟/蔡树庵写生之四十/2019

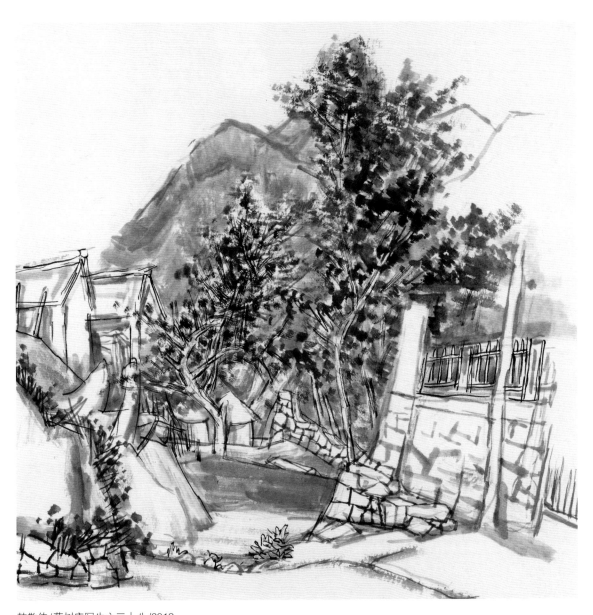

韩敬伟/蔡树庵写生之三十八/2019

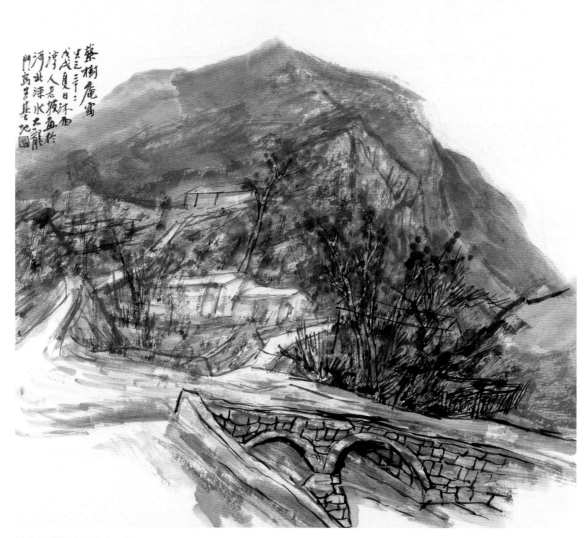

韩敬伟/蔡树庵写生之三十二/2019

刘思仪 / 乡音 / 2016

刘思仪/那坡壮族乡写生/2016

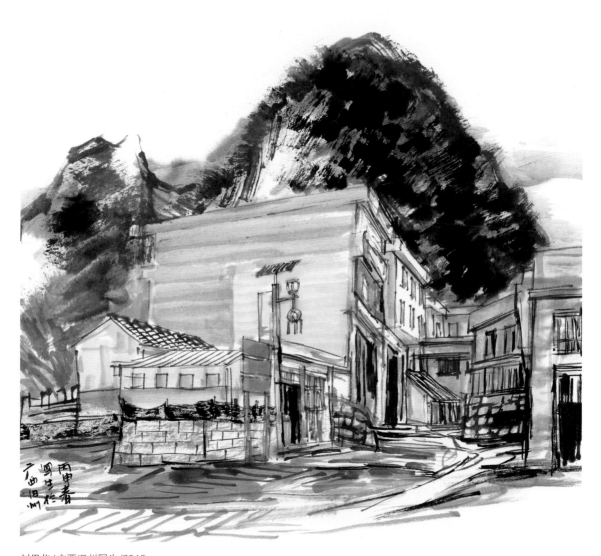

刘思仪/广西旧州写生/2016

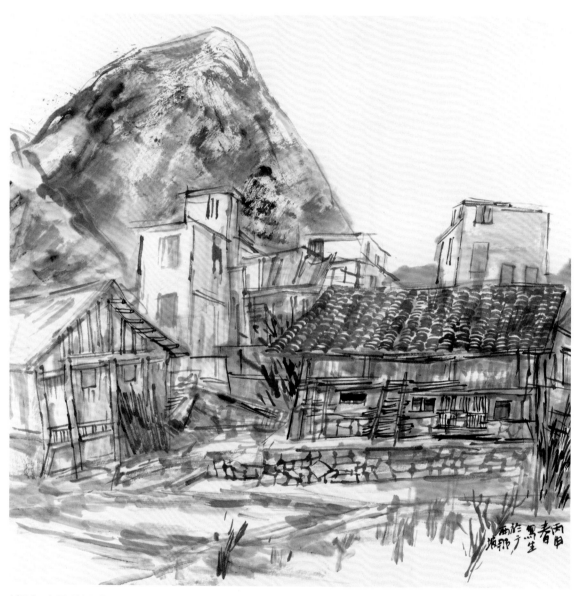

刘思仪 / 广西那坡写生 / 2016

刘思仪/近春园写生/2017

刘思仪/靖西旧州写生/2016

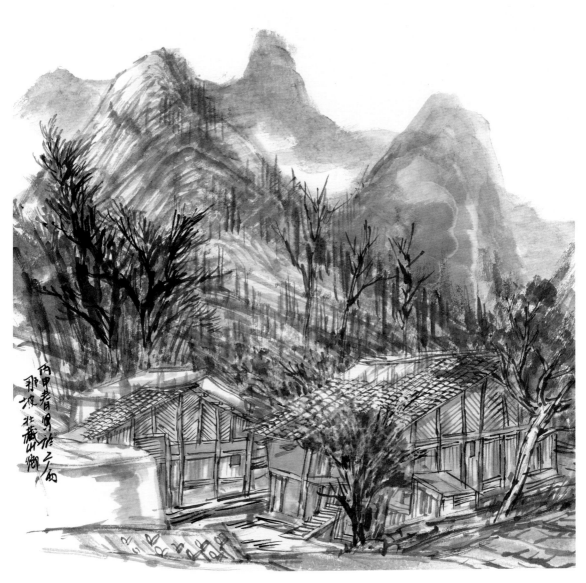

刘思仪 / 那坡壮寨写生 / 2016

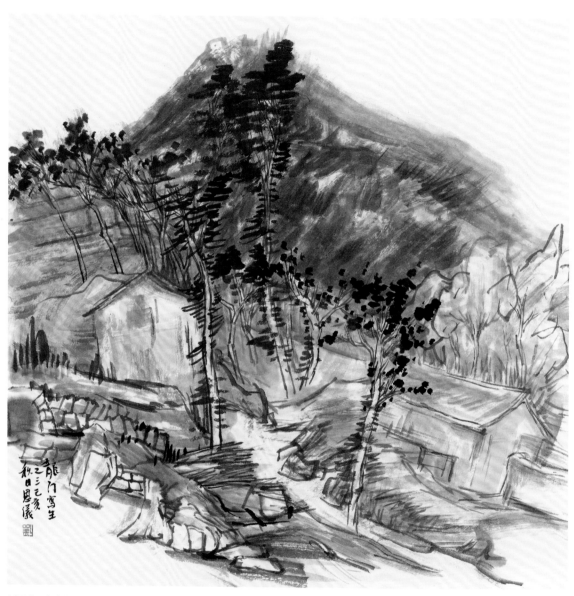

刘思仪 / 大龙门写生之三 / 2019

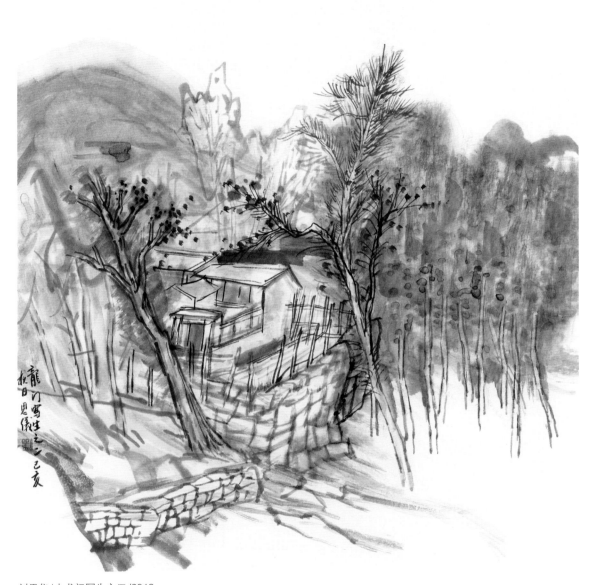

刘思仪/大龙门写生之二/2019

刘思仪/园林写生/2018

课程总结

　　大自然确实很有魅力，它给我们带来了无限的审美启示和无比丰富的绘画素材，所以"外师造化"是古今不变的真理。但绘画又不是中得造化，还要有主体审美趣味的融入，因此"中得心源"又是艺术之所以为艺术的基本法则。我们从审美感受到审美表达，经过几周的体验与实践，应该对这一过程有了初步的掌握，也具备了一定感受力和表现力，这将对我们日后的创作起到非常大的作用。回顾一下本课的教学目的：通过写生实践，提高学习者在纷繁杂乱的客观世界中发现审美秩序的能力，提高灵活运用绘画语言落实审美感受的表达力。教学内容有三个方面：一是理论讲述。分别介绍了什么是艺术感受、主观条件对审美感受的影响、绘画内容和形式表达的一般方法。二是写生实践。我们提炼出几个训练要点，通过提炼与概括、形态布局、形色布局、质地布局、空间表现、协调与冲突、平衡与运动、画面节奏感等专项实践训练，提高认识能力和表现能力。三是作业点评。结合同学们的写生作品，探讨审美表达过程的一些主要问题，以此来提高学习者在绘画感受与表达上的认识。一般情况下通过几周写生训练，同学们会有十分显著的进步。同学们能够透过生活的现象去寻找和发现绘画表现的内容含义，并在表达上得到特别的训练。

　　但是一门写生课解决不了全部问题，尤其以下两方面的问题是要靠自己长期努力来解决的。一是不断提高审美感受力，能从"小受小识"提高到感受自然造化的本质特征和生命形式的本质规律，这是审美感受力不断提高的修养过程。二是要不断提高审美表现力，能将丰富、微妙、深奥的审美感受充分表达出来，这也需要不断的绘画实践和经验积累。审美感受力需要长期的修养和主体建构来实现大受大识；审美表现力也需要长期的艺术实践获得技进乎道。绘画作为一门实践学科，基础理论并不复杂，而且中外在绘画的基本道理上也是一致的，但应用起来差别很大。就相对因素对比与协调而言，理论上没有更多内容，但实践起来却千差万别，大师们在这方面既能创造独特的变化，又能有机地将相对因素协调统一在一起，值得不断学习。

　　写生课是我们提高艺术认识与实践能力的手段。希望同学们日后多读书、多远行、多实践，艺术的表达终究是人类心灵世界的呈现，能够具备优秀的艺术表达力固然重要，但成就一个丰富而高尚的人生更加重要。